完 整 一 冊 ！

鼓踏技巧百科

長野祐亮 著
作曲·節奏·與內容監修
莊宜蓁 譯

Rhythm& **Drums** **Rittor Music**
magazine

典絃音樂文化國際事業有限公司

<table>
<tr><td>前言</td><td>　　雖說，爵士鼓組是透過雙手、雙腳的完全活用所進行演奏的樂器；但其中，雙腳運用所佔的比重，可說是非常之大。優秀的鼓手們，能踩踏出強而有力、撼動人心的拍點，製造出充滿躍動感的節奏。即使在過門，也能巧妙地融入腳的演奏技巧，吐露出栩栩如生的、激昂的樂句。此外，近年來鼓手的技藝演化顯著，或許也和腳部演奏技巧的水平神速提升一事息息相關。雖然最近我時常抱持著『腳感不錯時演奏特別好！』的想法，但同時也感受到，腳這種東西不如手一般好使，要能傳達自己的意志是多麼地困難。況且，演奏方法也因個人習慣而大不相同，要找到最適合自己的演奏技巧或是較為有效的練習方式等等，確實有其困難之處。</td></tr>
</table>

　　不論是針對演奏法或是練習題，本書係採以範圍深廣的各種範例進行解說。對於演奏法，雖不必樣樣完全精通，但希望讀者能從百般嘗試之中，發掘到自己最得心應手的那一個。而練習題也是，雖然難易度大相逕庭，但請無須照著記載順序投入練習，而是以合乎自我程度的項目或是較感興趣的課題為皈依，著手進行。若為初學者，以下且讓我先介紹推薦的練習菜單，以供參考。全部的練習題都不必依循音源所供的拍速，請以「慢速開始、熟練後再漸漸加快速度」的概念去進行練習吧！如此一來，在耐心加強腳部的神經掌控後，希望讀者能切身學習到又穩又多變的腳部動作。

本書的附錄音檔亦能從以下網站的「附錄下載」處取得下載。欲取用者，請於個人電腦的網頁瀏覽器鍵入以下 URL 後，尋找本書書名 (まるごと一冊！ドラムフットワーク)，點擊下方附錄下載處的 MP3 (ZIP) 字樣。將 ZIP 壓縮檔案下載下來後，點擊檔案兩下以進行解壓縮。解壓縮後，資料夾內所收錄的 MP3 音檔能以 OS 標準的媒體播放軟體或是市面所販售的音訊播放器 (硬體設備) 進行播放。

▶https://www.rittor-music.co.jp/product/detail/3117317121/index.php

第一章
腳部動作的
基礎知識

在實際踩到踏板之前，得先對腳部動作的基礎知識有些認識對吧？

第一章將針對這一塊內容進行解說。

從腳踏板和 Hi-Hat 架的構造、到整體配置與各種習慣差異等，

本章節涵蓋的內容雖說基本，但重要性不容小覷。

希望就算是對這些事情早已摸透透的人，

也能帶著再次確認的心再閱讀過一次。

 來認識腳踏板、Hi-Hat 架的構造吧

說到腳部動作,立刻就會想到與其密不可分的鼓件,腳踏板以及 Hi-Hat 架。首先就先針對這些鼓件構造進行說明吧!

在展演空間或是練習室內等等,為了方便自己演奏,經常需要進行鼓件的配置調整,本章節就是為搞懂這些概念細節而生。

▶▷ 腳踏板

腳踏板是為演奏出大鼓的聲響而生。而各家廠牌發行的型號之多,光是產品目錄上的介紹就足以令人看得眼花撩亂。當打鼓技巧日趨進步,隨之而來的慾望,就會是想擁有自己的一組踏板吧!在此,請記好其基本構造與特徵,作為實際購買時的參考基準。

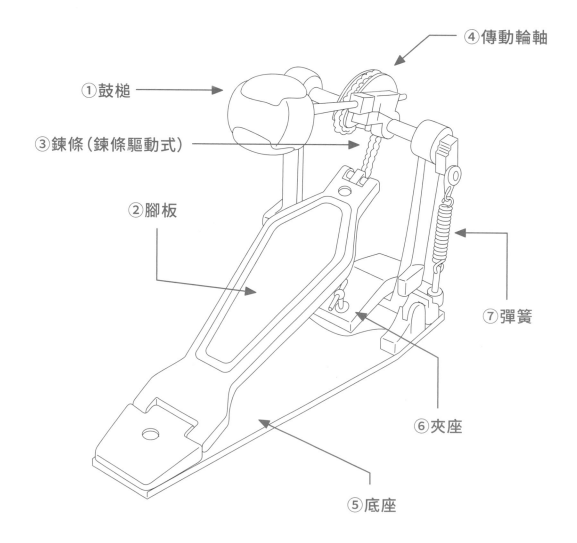

①鼓槌
③鍊條(鍊條驅動式)
②腳板
④傳動輪軸
⑦彈簧
⑥夾座
⑤底座

①鼓槌

用以擊上大鼓鼓皮的部件。具備各式各樣的材質，亦直接對音色產生影響。最標準的毛氈材質，能帶來較為深厚並飽滿的音色。不過，同樣是毛氈材質，其實還能依照硬度下去細分。以音色為例，硬毛氈製造出的聲響較厚重、軟毛氈則較為柔和。此外，如塑膠或木頭等，若是以較硬的材質作成的鼓槌，則適合發出具攻擊性、充滿 Power 的強力音色。

②腳板

腳板同樣也具備了形形色色的尺寸與設計。一般來說，相對較小的腳板有較輕、合腳的感覺；反之，相對較大的腳板則普遍帶給我們富有安全感的印象。而腳板上頭刻畫的圖案樣式百百種，各自踩起來的感受也都大不相同。不過，當今在選擇腳板一事上，已經鮮少有拘泥於圖案樣式，只要踩得習慣，沒有什麼不可以，對吧？

③鍊條（鍊條驅動式）

用來連結傳動輪軸和腳板之間的傳動帶分為好幾種。

目前最為主流的是鍊條式傳動帶，它能將施力不經耗損地直接傳送，有著最優的傳力性與耐久性。而鍊條式又分為單鍊（僅使用一條鎖鏈）及雙鍊（並排兩條鎖鏈以強化其剛性）兩種類。前者出於輕快的連動性，容易施展速度；而後者因具備高度穩定性，有方便使力的取向。

第二種是主打柔軟度的皮帶式傳動帶，雖然在出力上略輸一籌，但其輕快的連動性與溫和的音色頗具魅力，也算是享有一片自己的市場。

再來一種是於傳動輪軸和腳板之間，利用金屬板或軸承作為連結的直驅式傳動帶。它的迷人之處在於少到不行的力損和極佳的穩定動態，但，在器材配置的連動性上，很吃個人習慣。

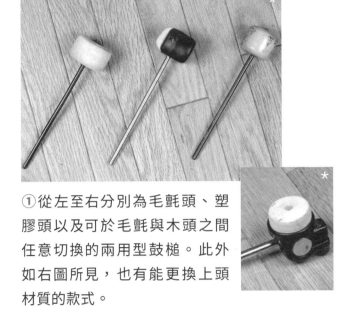

①從左至右分別為毛氈頭、塑膠頭以及可於毛氈與木頭之間任意切換的兩用型鼓槌。此外如右圖所見，也有能更換上頭材質的款式。

②腳板具備了形形色色的尺寸與設計。

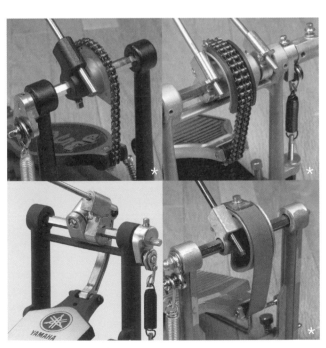

③從左上開始順時針依序為單鍊、雙鍊、皮帶式、直驅式傳動帶。

④傳動輪軸（軸承）

用以傳導鍊條或皮帶力量的傳動輪軸部件，大致上分為正圓形狀的正軸、以及轉軸距離中心稍有偏差的偏軸兩種。正軸的動態平衡且不偏不倚，偏軸則是在下踩的時候，會對踏板產生逐漸加速的動向。近期也出現了能一台兩用的款式，即在同一台踏板上可以做到輪軸曲線微調、零件更換等需求，同時滿足正軸和偏軸兩種的動作切換。

④正軸（左）與偏軸（右）外貌

⑤底座

附著在踏板下方的底座構造，能幫助抑制踏板的水平晃動等，提高整體安定性。多虧底座，才能得以降低出力損失，並生成穩穩的踏實感。近期，雖然附有底座構造的踏板蔚為主流，但為求新穎而偏愛無底座踏板的鼓手也大有人在。

⑤踏板分為附有底座（左）與無底座（右）兩種

⑥夾座

夾住大鼓的邊框後，以調節螺絲下去作為固定的部件。型號較高等的踏板，大多都將調節螺絲的操作設計在腳板的側邊。

⑥夾座用以作為大鼓與腳踏板的接點之處

⑦彈簧

用以調整腳踏板反彈的力道。為了降低噪音，也有的彈簧內部會放入毛氈片等填充物。市面上另有販售簧圈力道加強的彈簧，故有些鼓手也會依據個人喜好去作替換。

⑦簧圈內部放有毛氈片的彈簧樣式，可用於降噪。

▶▷ 雙踏踏板

顧名思義，雙踏為運用左右雙腳，因而達到大鼓連踩效果的踏板。

其基本動作構造為踩下左腳用的左踏板後，右側踏板上頭附屬的控制鼓槌因而被帶動。和需用上兩顆大鼓、稱作雙大鼓的鼓組比起來，若想達到相同的聲音效果，此方法更為得心應手。

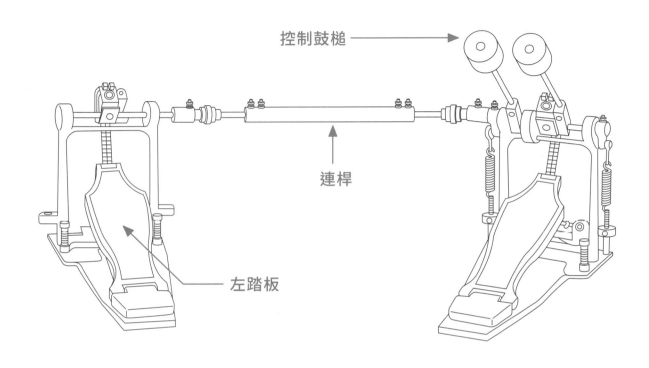

控制鼓槌

連桿

左踏板

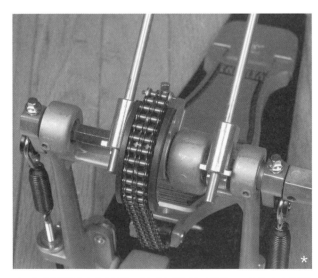

▲右腳踏板上頭取換鼓槌的部件。兩支鼓槌各別的軸承處清晰可見。右者即為控制鼓槌

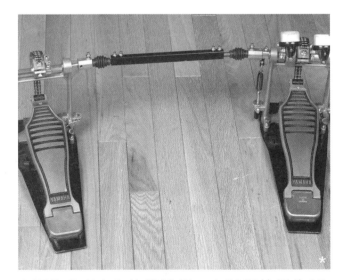

▲圖為作者自有的雙踏組。左踏板外側為 Hi-Hat 鈸架放置處。左右踏板之間以連桿作連接

▶▷ **Hi-Hat 架**

　　Hi-Hat 架是為了用腳演奏出 Hi-Hat 鈸聲而生。正常情況下不像腳踏板那麼被看重，且就算非初學者，對其基本構造不了解的人也出乎意料地多。

　　不過，還是有些在演奏前不可少的調整作業、甚至是容易出包的部分需要留意。為了避免在這些時候慌了陣腳，首先來乖乖了解下 Hi-Hat 架的構造吧！

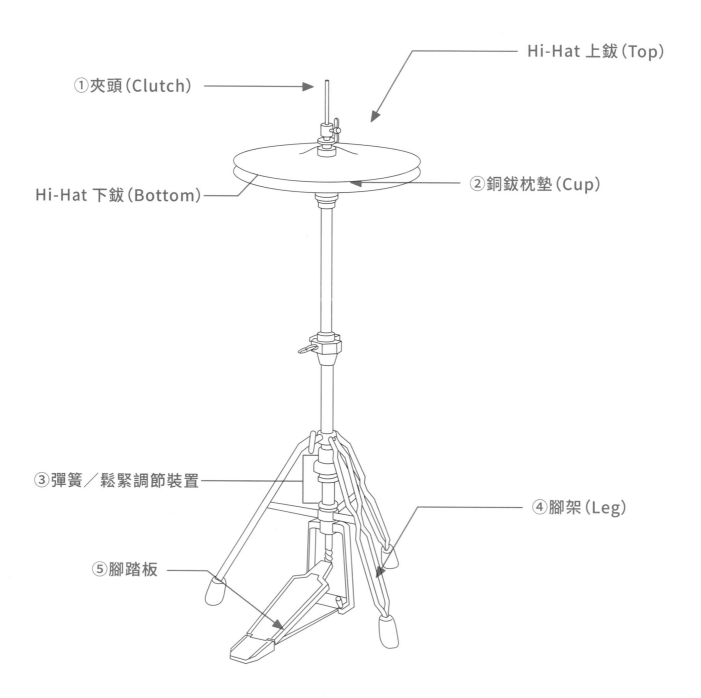

①夾頭（Clutch）

Hi-Hat 上鈸（Top）

Hi-Hat 下鈸（Bottom）

②銅鈸枕墊（Cup）

③彈簧／鬆緊調節裝置

④腳架（Leg）

⑤腳踏板

①夾頭（Clutch）

用以將上側鈸片固定於 Hi-Hat 桿的部件。將鈸片置於兩塊毛氈墊片之間後，旋緊下方的防滑螺帽作固定。Hi-Hat 鈸片的晃動程度，可由上方的固定螺帽進行調整。這邊提到的固定螺帽為雙重構造，藉著拿捏上下螺帽之間的栓緊程度，得以在個人偏好的高度加以固定。最後，以中央 Hi-Hat 桿上頭的蝶型螺栓，將鈸片固定於中央 Hi-Hat 桿上。

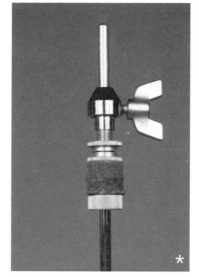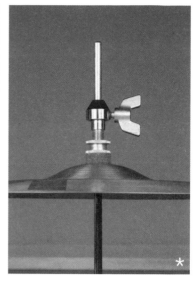

①（左）未放上鈸片的狀態；（右）僅放上一鈸片的狀態

②銅鈸枕墊（Cup）

用以承載下側鈸片的部件。上頭附有調節螺絲，可用來變換 Hi-Hat 鈸的角度。通常把鈸片放平就可以了，但像是 Jazz 派等想強調 Foot-Close 聲響的鼓手，多半也會將鈸片設置得稍微傾斜。

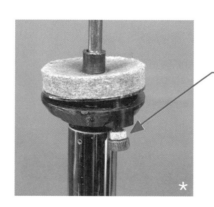

　　調節螺絲

②稍微傾斜的設置

③彈簧／鬆緊調節裝置

此裝置是用來調整 Hi-Hat 鈸的開合強度。其裝置位置與功能構造可能依 Hi-Hat 架的種類不同而有差異。亦有些較陽春的 Hi-Hat 架上不附有此調節功能。但換個角度想，Hi-Hat 架的操作不必像大鼓踏板彈簧那般受到鬆緊程度的牽制或許比較好，故也有一派想法認為不去動它也無傷大雅。

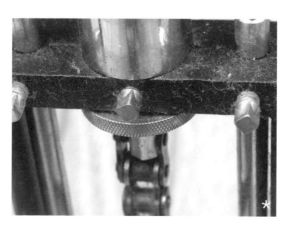

③旋轉鎖頭上可見圓盤狀的部件，是可進行鬆緊程度調整的型式

④腳架（Leg）

　　常見的樣式為三腳架，不過也有為了不跟雙踏踏板或其他支架打到而特別設計的兩腳式腳架。另外也有支腳部分作成可活動式的三腳式腳架，使腳架設置的自由度變得更高的類型。

④三腳式腳架

⑤腳踏板

　　近年來甚至多了附有踏板角度調節功能的高級機型。對於雙踏使用者來說，可以使踩踏的角度與右腳更吻合、也更容易取得身體的平衡，有助於腳的切換更順暢。還有另一種熱門款式，是為了減輕踏板的踩踏力道，而將踏板和中央桿的關節處改裝成槓桿或滑輪裝置的機型。

⑤大多數的 Hi-Hat 踏板會設計得和大鼓踏板一樣

⑥遙控式 Hi-Hat 架

　　Hi-Hat 架中央桿的中間處改成導線，因此能將 Hi-Hat 鈸片設置在任意喜歡的位置。和一般的 Hi-Hat 架比起來，一開始可能會感覺晃晃重重的，但習慣就成自然囉！此種款式可依照創意作天馬行空的使用，例如將 Hi-Hat 鈸設置在右手邊進行敲打等。

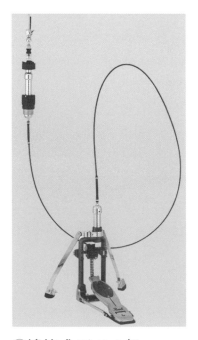

⑥遙控式 Hi-Hat 架

② 關於配置

摸透了腳踏板的構造後，接下來要解說的是基本的配置方法。演奏前能循例將踏板類的器材設置得有多妥當，屆時腳部動作就能有多流利順暢，此即為配置的重要所在。儘管是已有相當程度或經驗的鼓手，也趁這個機會再次檢視一下自己的配置吧！

▶▷ 腳踏板

首先將夾鉗夾上大鼓的邊框，旋緊螺絲並固定。此時記得再三確認大鼓邊框是否有被牢牢地卡到最深處了。若從上方看起來，大鼓鼓皮與踏板腳板的相對關係不是呈現Ｔ字型的話，踩踏的施力會無法正確傳遞。

此外，將踏板設置在大鼓邊框的正下方位置也是一大要點。如果有稍微歪向左右任何一方，鎖上踏板夾鉗的螺絲時，就會明顯也使踏板朝著歪向的那一方懸空而起（圖①）。這不僅會對大鼓邊框造成莫大的負擔，也可能會對踏板的自然動向有所阻撓，需多注意。像這樣正確安裝的腳踏板已具備滿滿的安定感，故不須靠著額外將螺絲鎖得多緊，只要輕輕地以夾住大鼓邊框的力道就能達到充分的固定效果。

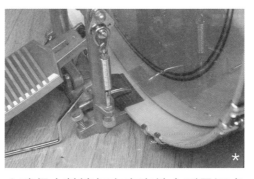
▲確保大鼓邊框有牢牢地卡到最深處

▲旋緊螺絲以進行固定

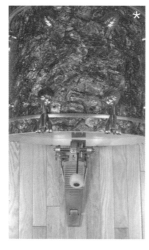
◀從上方看起來呈現Ｔ字型

圖①

▲注意不要像右者一樣，將腳踏板固定成底下懸空的樣子

▶▷ Hi-Hat 架

說到 Hi-Hat 架的配置，首先，重點中的重點就是兩片鈸片的開合狀態。雖然鼓手們的喜好因人而異，無法概括來說，但標準值大約落在 2～3 公分左右。也有的人的參考標準是踩下去的高度差需與大鼓踏板的對齊一致。

也有人習慣將 Hi-Hat 鈸設置得更開，尤其是為了打得更有 Jazz 風味、經常使用上鬆垮垮 Hi-Hat Open 技巧的鼓手們。反之，在 Funk 派等較偏好緊實音色的人之中，將鈸片設置得又緊又貼的也大有人在。另外，透過上鈸片搖晃程度的調整，也能明顯感覺到音色從鎖緊狀態的緊實、到放寬狀態的鬆散的差異度。

而說到 Hi-Hat 鈸的配置高度，最理想的狀態為距離小鼓約 10～20 公分以上。硬要細分的話，偏好纖細音色的鼓手適合將 Hi-Hat 放低、喜愛 Hard-Rock 等較具 Power 音色的鼓手，則建議將配置提高。

▲上下鈸片的空隙大約為 1～1 隻半手指寬

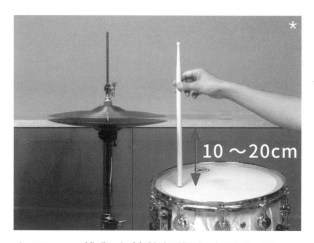

▲ Hi-Hat 鈸與小鼓的標準高度差為 10～20 公分

▶▷ 左右踏板的位置

說到大鼓踏板與 Hi-Hat 踏板的位置關係，如同圖片所示，左右踏板與椅子的距離以能呈現等寬並排的狀態為基本概念。簡單來說，即是將椅子當作圓心、將踏板位置抓在其相對的圓周上。不過，若遇到無法如願吻合的情形，建議以大鼓位置作為基準點，作一些如把 Hi-Hat 拉近的微調動作，去探索自己喜歡的位置。

▲單大鼓　　▲雙踏　　▲雙大鼓

（3）各種姿勢差異

　　為了長時間演奏身體不會形成不合理的負擔，謹記如何擺出正確又放鬆的姿勢、或是如何有效地以腳控制踏板等細節，可是非常重要的哦！

　　雖然依據每位鼓手的體格或曲風喜好不同，還能細分許多打擊時姿勢面向，且讓我們從打好基礎開始，進而找到最適合自己的姿勢吧！

▶▷ 椅子的高度

【一般型】

▲在初學教材中，被譽為最常被提及的、基本中的就是：「坐姿」。椅高調整的判斷標準為：「以坐在椅面的稍前緣處時，腳能自然地下放在踏板上，腿部則稍微向前方傾放著」的狀態。腳與踏板的距離，則抓在：「腳跟位於膝蓋正下方、小腿略為向前方伸展的角度為最理想」。而對腳部活動最為重要的髖關節、膝關節和腳踝來說，就是要「能得到適度放鬆的伸展角度」。因為能兼顧抬腿、向前伸展膝蓋和運動腳踝時的靈活度，在進行 Heel-Up、Heel-Down 或 Slide 等各式演奏法時，這姿勢就都能輕鬆應付。縱使你已是老鳥，偶爾覺得坐姿怪怪時，也建議回歸這樣的坐姿，動動腳作個確認。

【低姿勢】

【高姿勢】

▲此座椅的調整高度，強調大腿能放低至與地板呈幾乎平行。因此時身體與大腿的角度會接近 90°，不習慣的人可能會在抬腿時感受稍加沉重。但換個角度想，因為這姿勢有能充分賴著大腿重量的優勢，反而能輕鬆做到強調重量感的腳部動作。還有，此時身體離地板較近，能更加強節奏裡、重心放低的感覺，又因耳朵距離大鼓更近，能更明確感受到低音的動態也是其一大特色。

▲大腿相對向下傾斜的高坐姿。其特徵為髖關節與膝蓋之間呈鈍角角度，故能將整隻腳作更多伸展，操控踏板的感覺也更易如反掌了。另一個好處是，全腳只要作小幅更動，就能輕鬆應付更細微的動作表現，對於想追求速度感、輕快的腳部動作的人而言，可說是如魚得水。其中，也有鼓手把椅子調得超高，幾乎是頂著腰部坐著、呈現半站立姿態、彷彿跳舞般地進行演奏。

▶▷ 與腳踏板的距離

【腳踝在膝蓋正下方】

◀圖①為椅子拉得向踏板稍微靠近，使腳踝位於膝蓋正下方。雖然從照片看來，可能會覺得和前頁提到的一般型坐姿沒什麼兩樣，但實際嘗試就會發現，一丁點的差異都能讓腳感有預料之外的變化。此坐姿強在它能輕鬆排解膝蓋多餘的施力，對於強調大腿上下活動與腳踝併用的演奏法來說，相當實用。舉例來說，許多 Heavy-Rock 派系的鼓手，會將椅子放低、使髖關節和膝蓋夾角呈 90° 的姿勢，以便高速演奏雙大鼓（圖②）

【腳踝在膝蓋略後方】

◀圖①為椅子拉得向踏板超級靠近，使得腳踝位置落在膝蓋稍微後方。適合欲強調腳跟上下擺動的腳部演奏法。此時大腿的重量一口氣集中放在腳跟上，因而可能達成富有重量感的演奏，但另一方面，此舉較會牽制腳踝的活動，故對於 Heel-Down 演奏法來說較難實行。此外，從此狀態開始，將腳跟抬到最高、變成踮腳尖的姿態後，因為等同於腳踝跑到膝蓋正下方的角度位置，也有鼓手會將此刻高高抬起腳跟的狀態當作預備姿勢（圖②）

 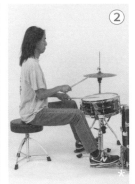

【腳踝在膝蓋相對前方】

◀圖①為椅子擺放得距離踏板較遠，因此腳踝座落在膝蓋前方。此姿勢最適合那些欲得到整隻腳關節伸展的演奏法，對於演奏中的過門表現也是輕輕鬆鬆。也有利於借重 Slide 演奏法作出雙擊、或 Heel-Down 演奏法的使用。偏好高椅子的鼓手除了拉伸全腳，踩大鼓也更加得心應手；偏好低椅子的鼓手，則是因為膝蓋的活動角度更大，如同標準椅子高度所形成的腳部夾角，可能幫助踏板操控更為自在（圖②）

▶▷ 左右踏板的間距

【找出最舒適的踏板間距】

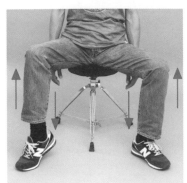 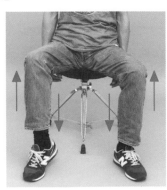

◀配置大鼓踏板與 Hi-Hat 時，其間距也是影響演奏時腳感的要素之一。在此就要介紹一個方法，幫助大家找出對自己來說，最舒適的踏板間距。首先在無踏板的狀態坐上椅子，雙腳打開與肩同寬，上下擺動大腿，做出噠噠噠的踩踏動作（想像自己在踩一組空氣雙大鼓）。此時持續踩踏動作，將膝蓋一點一點打開、合起地移動，找出最舒服又穩的開腳角度。一旦抓到最舒適的間距後，以此為基準點，裝上踏板。

▶▷ 坐椅子的點

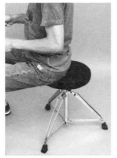

▲坐在邊緣　　▲一般型　　▲坐好坐滿

◀椅子的乘坐位置也會左右演奏時的腳感。如同前面所提，基本狀態為乘坐在椅子的稍為前緣處。也就是，將位於臀部、稱作坐骨的兩塊骨頭置放在椅子表面的中心與邊界的中間區域。若要再作區分，坐在離椅子邊緣稍近稍前面的地方，能較輕鬆展現富有速度感的節奏過門、進行輕快的腳部演奏；反之，若是偏好往中央甚至後方坐滿椅子表面的類型，比較可以帶來和緩穩重的節奏感、掌握強而有力的腳部運作。順帶一提，對於習慣將椅子設置得較高的鼓手們來說，若將椅子坐得太滿，腿部容易受到大腿內側和椅子邊界的干擾而降低整體自由度，故將椅子坐得前面一點會相對輕鬆哦！

▶▷ 上半身姿勢

　　坐好在椅子上時，為了不花費多餘的力氣，上半身最好是避免過份前傾或後仰。再來，雖然不必過份挺直腰桿，但也不鼓勵各位駝背。總而言之，將重心放在腹或腰部坐著的同時，儘量減少著重在腳部的多餘力氣，保持自然的上身姿勢為佳。

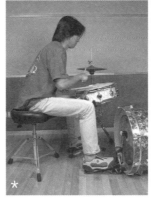
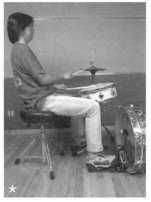

▲過於前傾　　▲過於後仰

▶▷ 腳板的踩踏位置

　　下踩踏板時，留意腳板所踩的位置是極其重要的一件事。如下圖所示，因腳板所踩的位置不同，腳程的長短也會隨之變化。雖然圖示右方文字解釋得相當清楚，大部分的鼓手還是多半會將踩點設定在B、C處。不過，在實際演奏過程中，為了追求速度或音量上的變化，常有需變換踩點的情形。想當然爾，也就沒有哪種踩點是正確的定論了。故請實際多做嘗試，試著 Follow 自己的感受。

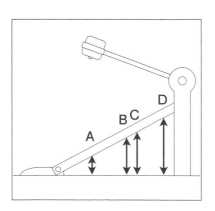

A　踩點在腳板接近根部之處。因為腳程較少，此姿勢帶動大鼓槌擺動幅度較大。又因比較吃腳的力氣，習慣成自然後，可踩出充滿 Power 的一擊或是富速度感的演奏。另外，對於踩踏後追求大鼓槌離開鼓皮表面的 Open 演奏法來說也較為吃香

B・C　踩點在腳板的正中央（或是從上算起三分之一）之處。基於適度的腳程幅度擺動、適度的腳部施力，可說是恰到好處的標準姿勢

D　踩點在腳板最前端（靠近大鼓）之處。是一個省力、好操作的姿勢，不過為了控制大鼓槌的擺動幅度，不得不拿捏腳的動作大小。踩出聲響必須掌握訣竅，故也有蠻多鼓手在有降低音量需求時採取此姿勢

▶▷ 腳掌的乘放方式

將腳放上踏板時，並非一定要照著腳板的形狀將腳掌放好放滿。畢竟考量到演奏法和個人習慣，怎樣是舒適的姿勢或身體感受都可能因人而異，故這邊建議可以參考各式各樣的方法後，百般嘗試找出個人所好。

【完全放上腳板】

◀最基本的姿勢。平行大腿方向、延伸腳尖後將腳掌放上腳板。不論是 Heel-Up 或 Heel-Down 演奏法都能上手，屬於不偏不倚的類型。

【腳尖向外】

◀腳尖稍微朝向外側、放上腳板的姿勢。腳微打開就好像螃蟹腳的樣子，而構成預備姿勢的狀態，故許多人認為比起基本姿勢，腳尖向外更容易讓腳全體的力氣得到放鬆。屬於較易將重心放置腰部的一種。

【腳尖向內】

◀腳尖稍微朝向內側、放上腳板的姿勢，膝蓋也朝內靠攏，形成內八的樣子。從腰部到腳尖的感覺能無損地完整傳遞，為其一般印象，挺直腰桿也是輕輕鬆鬆。作者我認為呢，用此狀態要踩出強而有力的大鼓，得用有點像功夫招式中側踢（腳刀側踢）動作來完成。

▶▷ 到底該用腳的哪裡踩踏板才好？

施加力量於腳踏板時，雖然沒有特定部位，但多數專業級的鼓手都是著重在腳掌心腳趾根部附近，尤其是俗稱「拇指球」的拇指根部下突起之處。作者我也是比較常用這個部位去踩踏，對於輕鬆有效地傳遞力量相當有感。還有，舉起腳時，養成習慣使腳板與拇指球保持聯繫，也有助於踏板的控制。雖然也有一種演奏法是故意使腳掌離開踏板，但學習初期還是希望各位能好好熟悉踏板、腳的整體契合感，朝向正確的腳部動作學成而努力。順帶一提，你曾有「大鼓槌彈回來的時候，打到腳背或是小腿骨而作痛」的困擾嗎？這大多是踏板與腳掌分離所致。

▲特別謹記下斜線交錯之處、大拇指根部的這個區間吧！

④ 關於調整方法

最近，新式踏板上有了各式各樣的調整裝置。就算非初學者，也常會為此感到混亂吧？又，這些調整裝置間也互有牽連，不好好摸熟的話，很難取得其中的平衡。那麼，就先從基本的彈簧與鼓槌長度調整開始，其他部件更改設定的繁複，在需要用到他們前就先擱置不理吧！

▶▷ 彈簧的調整

彈簧的強度會因演奏方法或腳部肌力需求不同而有所差異。拉得較緊回復原狀速度也更快，但在踩踏板時也得注入更多力氣。初期先不要將彈簧調得太緊，以踩踏不費力作為調整的基調會較保險。接下來就來介紹我個人推薦的調整程序，以供參考。

◆ 首先將彈簧放鬆到其搖搖晃晃的狀態
◆ 旋緊彈簧，直到不再感覺到它鬆垮垮的（彈簧呈現既不鬆弛也沒拉緊的中庸狀態）
◆ 在此狀態下實際踩踩看大鼓，確認一下踩起來的感覺（通常在此狀態下就 OK 了）
◆ 依照個人需求，一點一點加強彈簧伸縮力道

照上述方法調整的話，既可避免將彈簧的伸縮力道拉得過緊，也可以更快找出自己合適的強度所在。找好自己要的伸縮強度後，請將彈簧保持在無變形的狀態下，確實固定防鬆螺帽，以防彈簧鬆脫。

▶▷ 大鼓槌長度的調整

鼓槌中央軸的長度，也會對踩踏感受和聲音產生影響。

如果將鼓槌中央軸調得較長，能製造出更有力的音色，但踩起來也會感覺稍加沉重；調得較短則反之。雖然彈簧強度的多寡也有影響，但先以不會過短為主，摸索一下哪個長度才能適度地使鼓槌的動態、重量合乎腳底控制吧！

另外，雖然沒必要讓鼓槌一定要正中鼓皮紅心，但若距離中心離得太遠，可能會得不出恰當的音色，這點則須多注意。

▶▷ 大鼓槌角度的調整

　　大鼓槌的角度調整也是大大影響踏板踩踏感受的要素之一。一般來說，拿到踏板開箱的原始狀態，即被認為是最標準的設定了，以初學者來說應該沒有再去調整的必要。之後，當腳部動作熟練至一定程度、想要一點一滴摸索出與自己最 match 的設定時，再來進行調整吧！將鼓槌朝反彈角度較大的方向調整、擺動幅度變大力道也將隨之加強，但要求得微妙的音色表現也就相對地更難拿捏；此時如將鼓槌的回彈角度向內調整，則可以得到反向的改善。

column1

演奏前的例行檢查

大鼓踏板

●彈簧的防鬆螺帽有確實拴緊了嗎？

●卡好鼓槌的螺絲有確實拴緊了嗎？

Hi-Hat 鈸

●夾頭下方的防鬆螺帽有就定位了嗎？

●夾頭在中央桿上有就定位了嗎？

● Hi-Hat 架的中柱有就定位了嗎（記憶鎖有沒有固定好了）？

大鼓的
各種演奏方法

世界上的鼓手，

有會依場域不同而決定今天要使用何種大鼓演奏法的人、

也有以最慣用手法一套打天下的人等。

但，最重要的，還是得在練習過各種演奏法後，

藉由演奏經驗的積果及各種拓展可能性，

來建立起專屬於自己風格的過程，對吧！

 單擊

馬上來詳細講解下大鼓的實作方法吧!首先就從基本到不行、一次踩一下的單擊開始。

通常,踩大鼓時不會放入過多心思的人也許佔大多數,但其實不同的踩踏方法,將帶給演奏不同的樣貌。正所謂魔鬼藏在細節中。

▶▷ **Heel-Up 演奏法**

同字面上意思,這是一個抬高腳跟、運用整隻腳的動作與重量去踩踏板的方法。渴望長時間連續踩出充滿 POWER 又帶有攻擊力的大鼓低音的話,選擇此方法準沒錯。對大部分的 Rock 或 Funk 派系鼓手來說,說『是主流「腳」法』也不為過。

反之,若要演繹較柔和、清脆的音色,除了要抓到上述訣竅外,如何保持上半身的平衡等問題,也是初學者們的一大考驗。

【其一】 Heel-Up 演奏法(腳跟向下法)

腳跟維持下放在踏板上的狀態,因此在沒有踩踏板的時候,整隻腳除了能獲得休息,也有助於保持身體平衡。

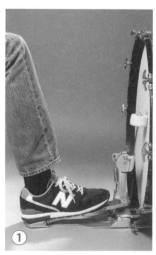 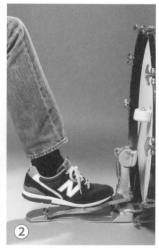 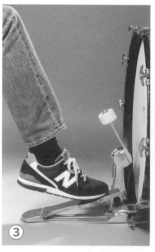 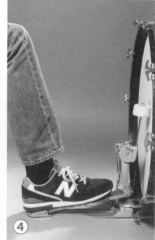

①・② 從腳跟放下的姿勢開始,運動腳踝、抬起整隻腳使之呈現踮起腳尖的狀態

③・④ 放鬆腳踝的力量,於大鼓槌彈回來的同時,靠整隻腳的重量下降順勢踩下踏板。大鼓槌敲擊上大鼓皮的同時,腳跟也下降回到踏板的位置

【其二】　完全 Heel-Up 演奏法

此方法強調將力量集中於腳尖，因此能更容易踩出有 POWER、具攻擊力的大鼓音色。

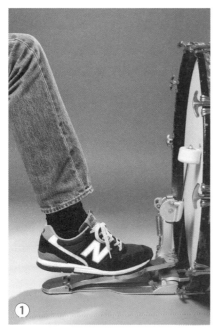
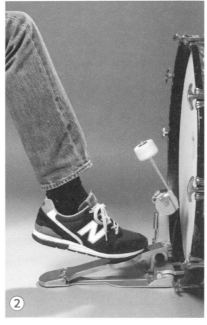

①・②　從腳跟提高的姿勢開始，以腳踝前側為中心點，帶動整隻腳的彈跳

③　整隻腳的重量集中至腳尖處，提起腳跟並踩下踏板

POINT!

　　Heel-Up 演奏法因關係到腳踝、膝蓋、髖關節的連動，最需留意的是腳部抬升的感覺。如果施加太多多餘的力量於大腿或鼠蹊部附近的肌肉，可能使得重心上移、導致腳陷入無法著地的困境。另外，製造聲響之時，比起一昧地出力踩踏，儘量讓整隻腳放鬆、以掌握其在恰好的時機自然落下的感覺，或許更優喔！如此一來，大鼓槌回到原位的時機也會最佳，成為施力、音色、力量俱足的完美決勝。

▶▷ **Heel-Down 演奏法**

此為一種在腳跟貼在腳踏板的前提下，運用腳尖動作踩下踏板的演奏方法。

雖然較好保持身體的平衡，也更容易演奏出柔和、清脆的音色，但若想長時間連續踩出充滿 POWER 的音色，可是有其訣竅的。

因需鍛鍊小腿肌肉、學習較柔軟的腳踝使用方法等等，此演奏法是適合用來做為精進踏板運行的基礎動作，故熟悉此作法的 Jazz 派系鼓手可不少。

【其一】　Heel-Down 演奏法

①・②・③　腳底板緊貼踏板，主要以腳踝的運動去踩踏板

【其二】　Heel-Down 的重音運用

 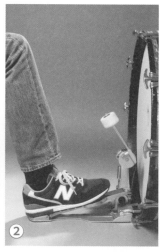 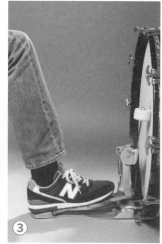 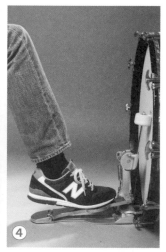

①・②・③・④　若想利用 Heel-Down 演奏出具攻擊力的音色，就於大鼓槌擊上大鼓皮的瞬間，抬高腳跟、下踩踏板，此時如能將腳的重量集中於腳尖更好。

POINT! 　不論是 Heel-Up 或是 Heel-Down 演奏法，別忘了『讓腳尖「時時緊黏」踏板』是最基本條件。若在腳提高時腳尖離開了踏板，就會變得難以在正確的時間點控制踏板。以下照片為不好的示範。

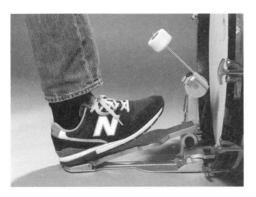

▲ Heel-Down

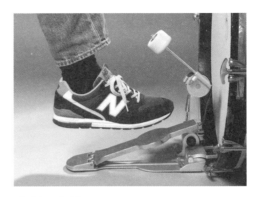

▲ Heel-Up

| 以不同的 4 種演奏方法踩出 4 分音符 | Track 01 ▶▷ |

Heel-Down 演奏法　　　　　　　Heel-Down 的重音運用

Heel-Up 演奏法（腳跟向下法）　　完全 Heel-Up 演奏法

●接下來，試著使用目前的演奏法，實際踩踩看簡單的 4 分音符吧！請從緩慢的速度開始，邊感受各個腳部動作的踩踏訣竅邊體察不同演奏法所帶出的微妙音色差異。

　因收錄的時間有限，音源是以每 2 小節為一單位來變換演奏法的。不過，在你開始練習時，請試著在各個踩踏技法上都投入相當時間，方能仔細品味出各個演奏方法所帶來的音色差異！

| Heel-Down 演奏法的重音＆無重音 | Track 02 ▶▷ |

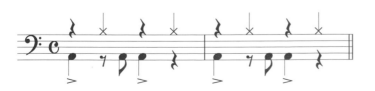

●將 Heel-Down 演奏法區分為有重音和無重音兩種方式下去練習。雖然只是典型大鼓 8 beat 樂句，但若能像這樣，在第 1、3 拍加上重音的話，就能得到更加強調拍點的效果。

2 雙擊

用來快速給大鼓二連擊的雙擊演奏法（Double Stroke），對於拓展打鼓的視野來說，是必不可少的一個技巧。

雖然有許多版本，但大致上都是在第一踩與第二踩之間，利用腳踝的高低差，達成前後左右移動時的力道分散技巧。或許比較難，且讓我們一起努力吧！

▶▷ Heel-Up 演奏法

【其一】　混合兩種 Heel-Up 的雙重演奏法

還記得在單擊單元習得的兩種 Heel-Up 演奏法嗎？此處即為這兩種演奏法的組合型。感覺上像是從第一次下踩腿的動作中，利用腳踝的高低差而踩下二連擊。因為音量與速度方面都很好控制，可說是不分場合皆可使用的演奏法。

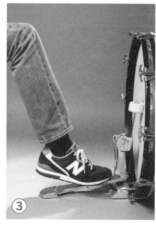

①・②・③　後腳跟從下放著的狀態開始（不須完全貼合腳板也可以），以腳踝為中心、抬起整隻腳、踩下第一擊。此時腳跟會呈現抬起狀態

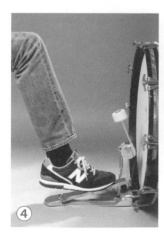
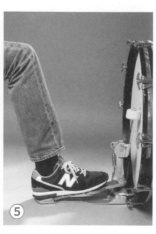

④・⑤　接著放開匯集在腳踝的力道，於大鼓槌迅速反彈的同時，隨著整隻腳下降而順勢踩下第二擊。鼓槌擊上鼓皮的同時，腳跟也放下歸位（不須完全貼合腳板也可以）

以 2 種 Heel-Up 的混合雙重演奏法踩出 16 分音符連擊　　Track 03　　▶▶

●此種演奏法因為於第二擊承載了整隻腳的重量，能相當自然地加上重音。於是，當第二擊大鼓往下一個正拍靠近時，充分演譯精準的 16 分音符大鼓的表現。

【其二】　完全 Heel-Up 雙重演奏法

連續使用兩次完全 Heel-Up 的腳踝前側而踩踏的演奏法。樣子有點像誇張一點的抖腳，如同快速進行兩次單擊連打般進行踩踏。

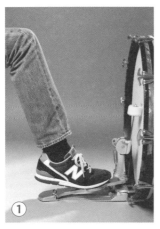
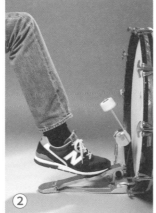
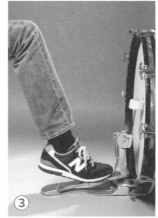

①・②・③　從腳跟提高的姿勢開始，以腳踝前側為中心點，踩下第一擊

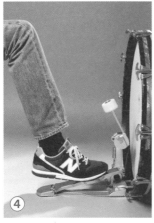
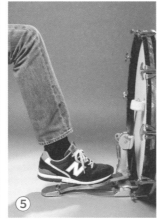

④・⑤　維持腳跟舉起的姿勢，藉著第一擊的反作用力，運動腳踝前側而踩下第二擊

以完全 Heel-Up 的雙重演奏法踩出 16 分音符連擊　　Track 04　　▶▶

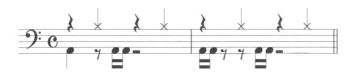

●此演奏法的最大特色在於，可以輕易做出平均、粒粒分明的兩個拍點。兩個拍點都是，試著順從腳的重量而確實踩下吧！

▶▷ Up&Down(Down&Up) 演奏法

顧名思義，此為混血了 Heel-Up 與 Heel-Down 兩種演奏動作，進行連踩的演奏法。

本方法主打以腳踝為中心、做出類似盪鞦韆的動作，故膝蓋上下運動一個周期即可踩下兩次大鼓。

【其一】　Up&Down 演奏法

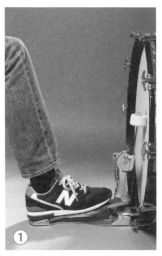 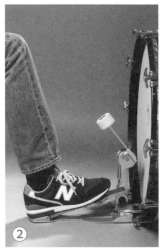 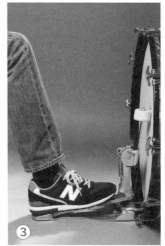 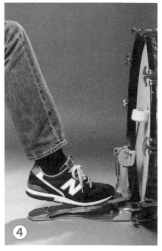

①・②・③・④　第一下使用 Heel-Down 演奏法，在腳跟抬起之前踩下大鼓 (同 Heel-Down 演奏法的重音運用)

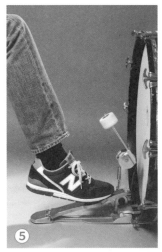 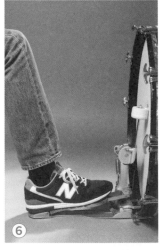

⑤・⑥　於腳尖收回之際，改為 Heel-Up 演奏法踩下第二下，同時腳跟下降歸位

【其二】　Down&Up 演奏法

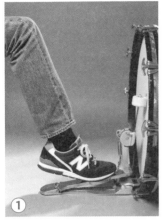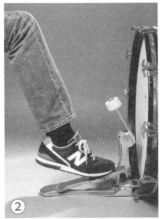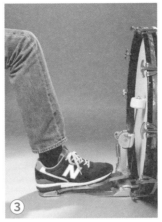

①・②・③　第一下使用 Heel-Up 演奏法，同時放下腳跟

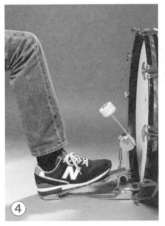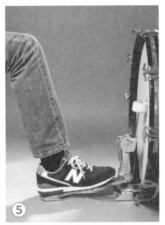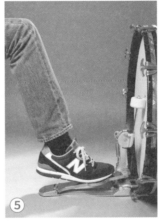

④・⑤・⑥　腳尖抬起，並改為 Heel-Down 演奏法踩下第二下，在腳跟抬起之前踩下大鼓

POINT!　　進行雙擊的時候，第一踩而形成的大鼓槌迅速反彈情況，會牽扯到第二踩的速度與力道表現。此處的重點在於，踩下第一下時不須施加過多力量在大鼓槌，而是對其自然回彈的特性進行利用。請把握此重點，並也多多參照在接下來將要解說的 Open 演奏法。

Samba 節奏踩點（Samba Kick）　　　　　　　　Track 05　▶▷

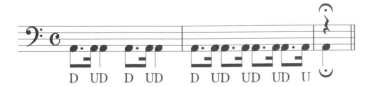

D　UD　D　UD　　D　UD　UD　UD　U

●俗稱 Samba Kick 的大鼓樂句。相當適合拿來練習大鼓雙擊的速度與持久度，故請不要侷限於 Down&Up、而是各種演奏法都試試。照著範例譜面進行練習吧！首先就輕輕鬆鬆的從慢速開始。

▶▷ Slide 滑行演奏法

　腳尖於踏板腳板上頭、向前滑行而進行二連踩的演奏法。

　尤其適合想要踩出超快或超持久的情況。

　不過相反地，對於步調較慢的連踩來說，控制上會稍加困難。

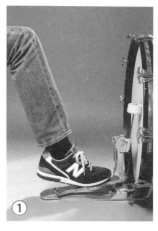
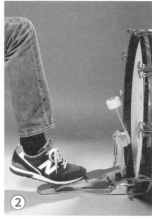

①・② 從 Heel-Up 的狀態開始，往腳板的中央或是更靠近自己處拖曳腳尖（大鼓槌大約在原先因彈簧牽引、而自然離開鼓皮表面的位置）

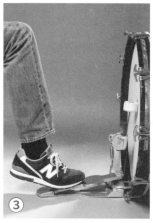
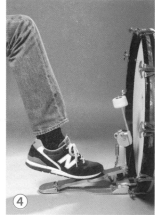
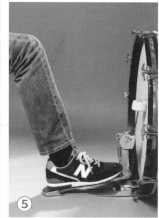

③・④・⑤ 從當前位置開始將腳踝推向前方，利用反作用力的帶動順勢踩下二連擊

POINT! 　腳板上的滑行距離雖然會因速度等條件而異，但越是習慣，越能縮短其距離。動作越是簡化，理所當然地就越不會浪費多餘施力、也更能穩住動作的時機點。

使用 Slide 滑行演奏法的 16 分音符連擊　　　　　　　　　　　　Track 06　▶▷

拉近腳尖的時機點

●使用上 Slide 演奏法的 16 分音符連擊。訣竅在於進入 Slide 演奏法的瞬間（踩下第一個 8 分音符的瞬間或是 16 分休止符之處），如何在適當的時機拉近腳尖。

▶▷ 應用篇

接下來為各位介紹兩組應用實例。兩者都包含了 Slide 演奏法的動作精髓，不過也有人靠著腳部動作的慣性，不知不覺地就習會此技能。

【其一】　Heel-Up 雙重演奏法＋Slide 滑行演奏法

以 Heel-Up 雙重演奏法為底，加上 Slide 動作的演奏法。此舉能同時得到 Heel-Up 的穩定感以及 Slide 的速度感。

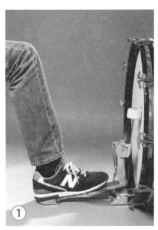 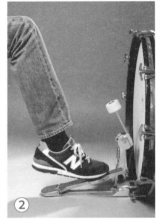 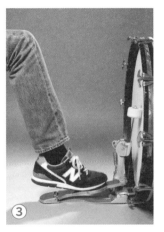

①・②・③　從腳跟向下的狀態開始，輕輕使上腳踝舉起整隻腳，踩下第一擊。此刻呈現腳跟抬起狀態

④・⑤　接下來抽離腳踝的力量，於大鼓槌回彈同時使腳尖向前滑行，下放整隻腳而踩下第二擊

▲ Slide 演奏法的腳部動作示意圖

【其二】　Swing Step 演奏法（Dance Step 演奏法）

　　以 Slide 演奏法裡腳踝向前推出的動作為主，以腳尖為中心、隨著腳跟左右擺動的動作變換而進行二連踩的演奏法。

　　因為腳尖幾乎不再前後滑行，兩次踩踏的音色也因而變得更加穩定的。只不過，畢竟是平常不太會使用到的腳部動作，在習慣前也許多多少少會有些違和感。另外，雖然圖片所示範的是腳向內轉動的類型，但偏好腳向外轉動的鼓手也大有人在。

 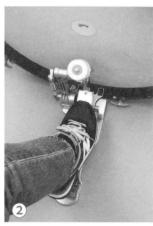 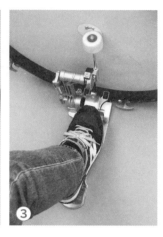

①・②・③　從腳跟抬起的狀態開始，使上腳踝前側的力量而踩下第一擊（維持腳跟抬起的狀態）

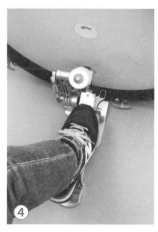 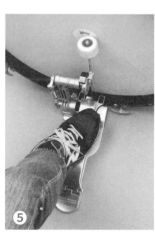

④・⑤　隨著其後座力，再次使力腳踝前側使大鼓槌歸位，並向內側旋轉腳跟而踩下第二擊（亦有人向外側旋轉之）

▶▷ 三連擊 、 大鼓連擊

依節奏型態或過門所需，有時也會遇到使用三連擊以上的快速連踩情況。而這般三連擊或大鼓連擊的形成，其實也就是以至今介紹過的雙擊演奏法為基本，加上變化以達成更多下連踩的概念。

Slide 演奏法變形來的三連擊

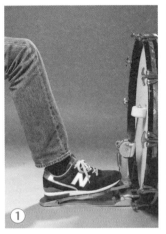
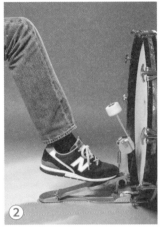
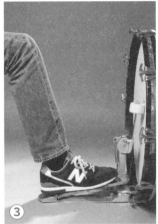

①・②・③ 以 Heel-Up 踩下第一擊

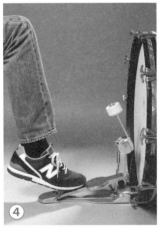
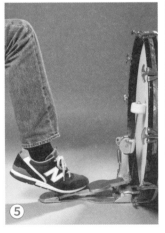
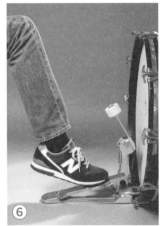

④・⑤・⑥・⑦ 向自身拉近腳踝，使用 Slide 演奏法踩下二連擊

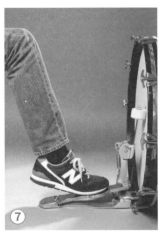

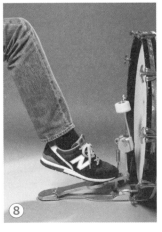
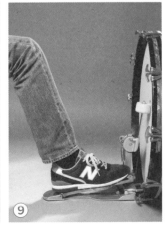

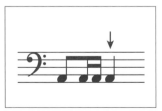

⑧・⑨ 再往前方推出腳踝、踩下另一擊。腳跟同時下降回到腳板上

16 分音符 3 連擊 · Track 07 ▶▷

● 16 分音符 3 連擊的練習題。先試著踩準第一小節的音符後,再挑戰延續至第二小節。踩踏的方式則 Slide、Heel-Up 或 Heel-Down 演奏法,都試試看吧!

16 分音符 5 連擊 · Track 08 ▶▷

●踩出 16 分音符 5 連音的練習題。請參考 Heel-Up 演奏法、使上腳踝前側進行踩踏。如同前面所提過,秘訣在於模仿抖腳的動作,挑戰一下吧!

16 分音符連踩 · Track 09 ▶▷

●以 Down&Up 或 Heel-Up 演奏法試著踩踩看連續的 16 分音符吧!也很適合拿來當作腳踝的暖身動作,因此建議從慢慢的速度開始練習。

3 大鼓的開放式＆緊閉式演奏法

踩下大鼓之後的狀態，若為踏板鼓槌馬上遠離大鼓皮，稱之為「開放式演奏法（Open 演奏法）」；反之，若鼓槌保持貼附著大鼓皮，則稱之為「緊閉式演奏法（Close 演奏法）」。

雖然只是細微的差異，但還是會對大鼓的音色或拍子的表現產生些許影響。想當然爾，如果能因應需求去切換兩者的使用，也就能對演奏成就一番美麗的風景囉！

▶▷ 各演奏法的特色

Open 演奏出的音色較為自然、有彈性，相較之下 Close 演奏法則較容易帶來輕脆、緊實的音色。這般差異主要來自於對大鼓的消音與否及其程度。換句話說，選擇不消音大鼓的 Jazz 派鼓手等等，大多也更偏好使用 Open 演奏法（不過近年來，不只是 Jazz 曲風，喜愛自然音色並使用 Open 演奏法的鼓手有增多的傾向）。

使用 Open 演奏法還有另一個好處，即為踩踏後，為了抽離集中在腳踝的力量並使大鼓槌回彈，腳得以時常處在放鬆狀態。不過，以踏板的操作上看來，Open 演奏法相對來說還是較難，故對於初學者來說，建議還是先好好專攻 Close 演奏法比較好哦！對於已具備相當程度的鼓手來說，之後若有意願更去開發大鼓的演奏表現，則建議兩種演奏法都把它修練完成。

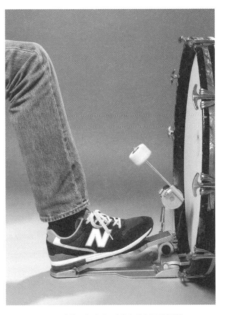

▲ Open 演奏法（鼓槌回彈）

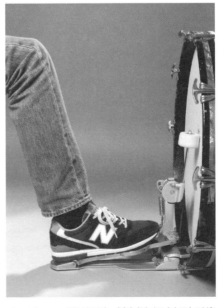

▲ Close 演奏法（鼓槌保持貼附）

▶▶ 開放式演奏法

Heel-Up 演奏法　【其一】

利用 Heel-Down 作出 Open 演奏法之時，只要在鼓槌擊上大鼓皮的瞬間抽離腳踝的力量並順應其反作用力，鼓槌很自然地就會回到原位對吧！相較之下，使用 Heel-Up 就比較難做到，必須經過多方練習。如果是踩踏後下放腳跟的 Heel-Up，則在腳跟碰觸踏板的瞬間，抽離腳踝的力量使腳尖歸位。就像把整個腳底板依靠在踏板上頭，掌握那股放鬆的感覺。

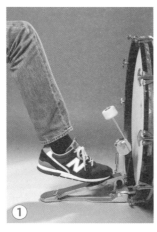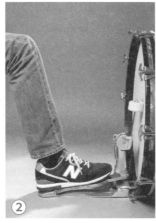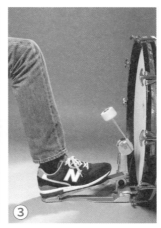

①・②・③　以 Heel-Up 踩下，並在鼓槌擊上大鼓皮的同時，抽離腳踝的力量，使鼓槌歸位

Heel-Up 演奏法　【其二】

若你選擇的是隨時保持腳跟上抬的 Heel-Up 演奏法，則有幾個訣竅必須知道。在鼓槌擊上鼓皮的瞬間，儘量減少腳尖處的壓力，放鬆整隻腳、使其輕輕放在踏板上頭，好得到休息的感覺。為了使大鼓槌更容易歸位，除了將腳尖放置踏板的位置稍微往自己身體這一側移動，將彈簧調緊一些也是技巧之一。

還有，使用 Heel-Up 的 Open 演奏法，如在抬腳之際不經意地施加多餘壓力於腳尖，也會造成多餘的聲音產生。為了避免此種情況發生，比較好的做法是去習慣從髖關節開始、舉起整隻腳的那股感覺。

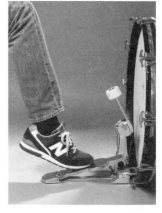

▲ 使用 Heel-Up 演奏法時，腳尖放置點最好向自身靠近

| 大鼓的 Open-Close 演奏法 | Track 10 ▶▶ |

— = Open
・ = Close

●聽聽看 Open 與 Close 演奏法的音色差別在哪吧！有些鼓手甚至在同一組節奏型態當中，也能巧妙地將 Open 或 Close 技巧分開使用。

第三章

Hi-Hat 的
各種演奏方法

這一章節的目標在於習得 Hi-Hat 的演奏方法。

Hi-Hat 鈸能用鼓棒去敲、用腳去踩

或是靠著兩者的各種組合製造出各式各樣的音色。

此外，Hi-Hat 鈸也是鼓組之中，

唯一一個能照自己意思去控制出聲長短的、

極其深奧的器件。

本書將以腳踩踏 Hi-Hat 動作為出發點，詳細解說其中細節。

 以鼓棒敲擊時的腳部動作

一開始，先解說拿鼓棒敲擊 Hi-Hat 鈸時的腳部動作吧！

踩踏 Hi-Hat 鈸的力道輕重，會大大影響餵拍時，鈸聲的微妙差異。不論是在半開的 Half-Open 狀態下切入、還是在緊閉的 Tight 狀態去敲擊，都能靠左腳腳尖的細微壓力差去控制。

▶▷ 緊閉式（Close）

下踩左腳的踏板，使兩鈸片呈現緊閉的狀態。這是以鼓棒敲擊 Hi-Hat 鈸時的最基本型態。當踩緊 Hi-Hat 鈸的力道較強時，出來的音色會較緊緻乾脆；力道放緩時，音色則會變得粗糙又寬鬆。為了維持住緊閉式踩法，腳的狀態和踩大鼓一樣，分為 Heel-Down 和 Heel-Up 兩種，不過 Heel-Up 的施力方式更好將 Hi-Hat 鈸踩緊。初學者可能會不自覺地就以 Heel-Down 放鬆踩 Hi-Hat 鈸的力道，此時如果記得使用 Heel-Up 踩法的話豈不是較優嗎？

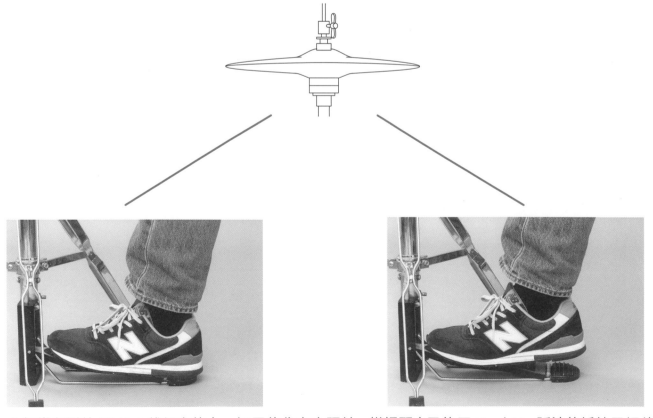

▲經常有鬆放 Hi-Hat 鈸傾向的人，如果能像右方照片一樣提醒自己使用 Heel-Up 踩法的話效果絕佳

▶▷ 半開式（Half-Open）

　　將左腳腳尖稍稍放鬆，使 Hi-Hat 鈸呈現半開狀態下去敲擊的演奏法。對於想刻劃出強烈拍點時，這「唰」的音色可說是不可或缺的聲響。

　　雖然鈸片的張開情況，會因敲打的強度、上鈸毛氈墊片的鬆緊程度而異，但去拿捏上下鈸片的摩擦程度，才是讓音色表現出充分延展性的絕佳重點。如果把 Hi-Hat 鈸放得太開，會變成只打響上鈸片，發出「鏘～」這樣輕薄聲音，須多注意。簡單來說，掌握兩鈸片的和諧感才是關鍵。抓到敲擊出好聲音的手感後，試著固定腳踝，為維持這樣的音色，持續進行演奏吧！

▲用鼓棒的肩部敲擊 Hi-Hat 鈸的邊緣處。確立打擊點後試著讓腳踝保持不動

| Hi-Hat 鈸從緊閉到半開 | Track 11 ▶▶ |

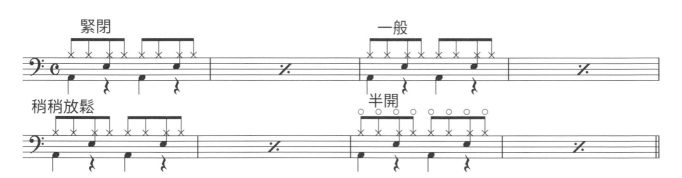

●試著變化 Hi-Hat 鈸的踩踏狀態，為 8 beat 樂句添上幾分情緒吧！要緊緊踩住 Hi-Hat 鈸，就用 Heel-Up 踩法。隨後，漸漸換成 Heel-Down 踩法，以提高腳尖之姿繼續變換為半開式。

▶▷ Hi-Hat 鈸的開・合

　這邊要介紹的是 Hi-Hat 鈸從閉合狀態、到一部分半開、隨後再次閉合起來的演奏法。

　也有許多人會單單稱之為開鈸。腳部動作大致上分為 Heel-Up 和 Heel-Down 兩種。

【其一】　Heel-Up

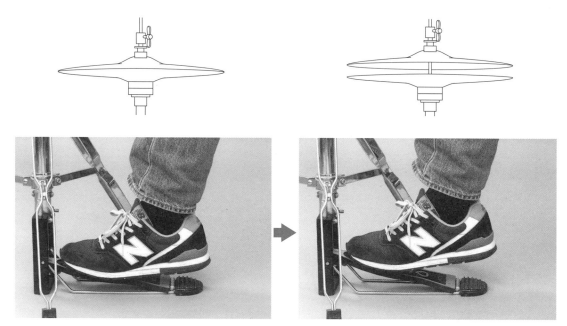

▲抬高腳跟使 Hi-Hat 鈸呈閉合狀態，隨後試著舉起整隻腳，打開 Hi-Hat 鈸

【其二】　Heel-Down

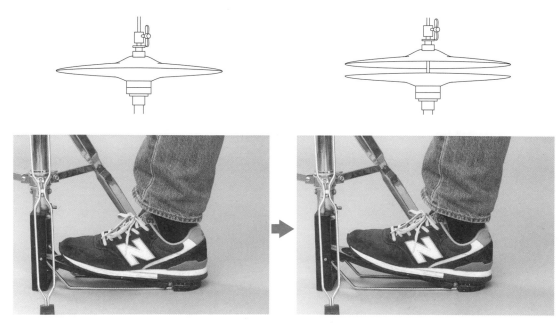

▲放下腳跟使 Hi-Hat 鈸呈閉合狀態，隨後將腳尖抬起，打開 Hi-Hat 鈸

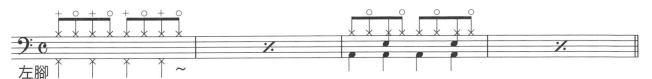

8 分音符反拍的開鈸（Disco Beat）　　　　　　　　　　**Track 12** ▶▷

●此為於 8 分音符反拍時作 Hi-Hat 開鈸的樂句。從第 3 小節開始加上大鼓和小鼓，就會變成我們所謂的 Disco Beat 律動。譜面上，Hi-Hat 上頭註記了○符號的拍點開鈸、＋符號的拍點合鈸。不過，如同第 3 小節開始的譜面所記載（譜記），經常會將合鈸符號（＋）省略的情況。雖然這邊的開鈸是以 Heel-Down 型式踩著，但若要穩定住此時的音色，必須掌握的重點為「如何快速進行 Hi-Hat 鈸開合」的動作切換。此外，我們也要留意一下，如何巧妙地「拿捏於正拍踩下合鈸的時機」、以及「使用鼓棒敲擊的聲音」吧！

POINT!

Heel-Up 的開鈸較易製造出銳利、清脆的聲音，也很好應用在 16 分音符上。不過，若要在較長的音符上作開鈸，因為必須長時間地維持抬腳動作，對大腿和髖關節來說會是個負擔。因此，在處理 4 分或 8 分等較長的音符時，我們認為用 Heel-Down 方式的踩法會更合適。如果是初學者的話，一開始也建議先從 Heel-Down 踩法開始專攻。

 踩出聲音時的腳部動作

接下來要解說的是只靠踏板動作就能製造出聲音的演奏方法。

除了我們一般常聽到的 Foot-Close 聲，單靠踏板動作還能製造出其他聲音的變化，例如發出 Crash 聲響的 Foot-Crash 技巧等等。

▶▷ Foot-Close

此演奏法以左腳下踩踏板，用來發出「恰！」的聲響。最常使用在以節奏鈸（Ride Cymbal）敲擊節奏型態或是過門當中，想穩住律動、或在節拍裡加上抑揚頓挫的時候。

踩踏方法百百款，與 Hi-Hat 鈸的開合一樣，大致上能分為 Heel-Up 和 Heel-Down 兩種演奏方法。

Heel-Up

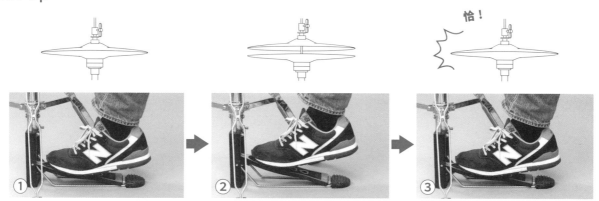

①・②・③　提高腳跟使 Hi-Hat 鈸呈閉合狀態，抬升整隻腳使之發出聲響

Heel-Down

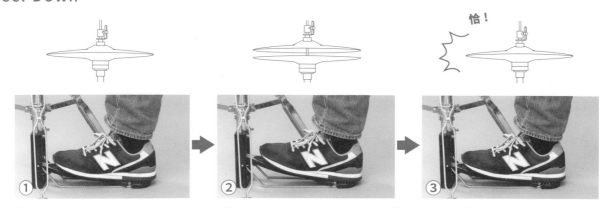

①・②・③　放下腳跟使 Hi-Hat 鈸呈閉合狀態，抬升腳尖使之發出聲響

跟趾演奏法（Heel-and-Toe）

要在第 2、4 拍踩踏 Hi-Hat 鈸的時候，經常使用此演奏法。

把腳部活動得像是蹺蹺板一樣是其一大特色，可以靠著腳跟的空踏去感受第 1、3 拍的休止符部分，因此更能輕鬆維持住律動。對於像是 4-beat Jazz 等需在第 2、4 拍踩踏 Hi-Hat 鈸的情況，此技巧算是基本應付招式。

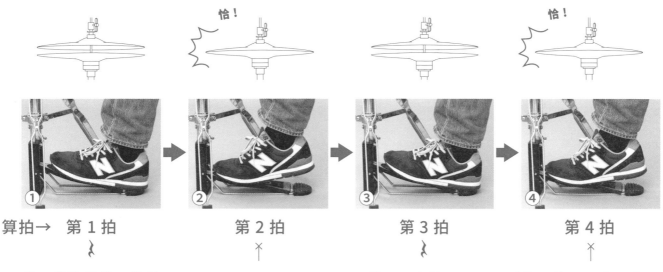

算拍→　第 1 拍　　　　　　　第 2 拍　　　　　　　第 3 拍　　　　　　　第 4 拍

① 從腳跟放下的狀態開始，抬起腳尖，打開 Hi-Hat 鈸

② 放下腳尖闔上 Hi-Hat 鈸以製造出「恰！」聲，同時抬起腳跟

③ 再次放下腳跟、抬起腳尖、打開 Hi-Hat 鈸

④ 放下腳尖闔上 Hi-Hat 鈸以製造出「恰！」聲，同時抬起腳跟

Foot-Close 的變化型態　　　　　　　　　　　　**Track 13**　▶▶

節奏鈸（Ride Cymbal）

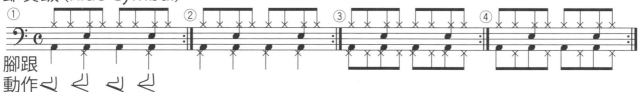

●緊緊相依著 8 beat，試著踩踩看 Foot-Close 的各種變化吧！於①的第 2、4 拍踩踏之處使用跟趾演奏法。於②～④則 Heel-Up 和 Heel-Down 兩種都試試看。

▶▷ **Foot-Crash**

這裡介紹的是腳踩下 Hi-Hat 踏板後馬上回到原位、因而單靠腳就能發出「哐～」一般 Crash 聲的演奏方法。也有人稱之為「Foot-Splash」。在節奏型態的詮釋或是獨奏之中這麼踩踏，能幫助維持律動；使用鼓刷等工具演奏時也能達到響鈸（Crash Cymbal）的使用效果。

此演奏法一樣分為 Heel-Up 和 Heel-Down 兩種方式。Heel-Up 方式能發出具攻擊性、較有力的音色。Heel-Down 則較容易帶來柔和的音色。

【其一】　Heel-Up

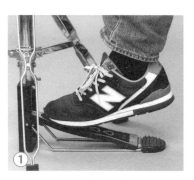 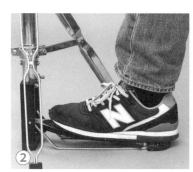 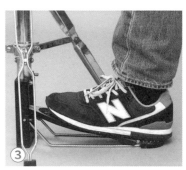

① 從腳跟抬起的狀態開始

②・③ 腳跟像是往踏板前側跳躍般地下踩，並瞬間抽離腳尖的力量。點到之後將腳跟下降歸位

【その 2】　Heel-Down

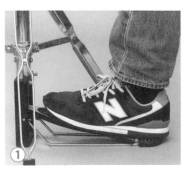 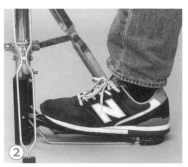

① 以腳跟下踩的方式踩住 Hi-Hat 鈸

②・③ 上下鈸片彼此碰觸到的同時，把腳尖的力量抽離並離開 Hi-Hat 鈸。不論是哪種演奏法，如果回想一下大鼓的開放演奏方式，或許能更為上手

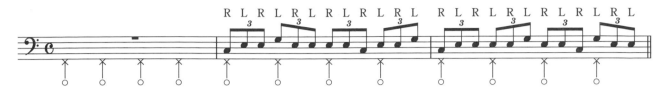

Foot-Crash　　　　　　　　　　　　　　　　　Track 14

●以 Foot-Crash 技巧維持住律動，一邊試試看 3 連音的 Jazz 曲風獨奏吧！示範譜面只是一個例子，若能自己發展出別的節奏玩玩看當然也很可以。

▶▷ Foot-open-Close

　　這是一個反覆來回 Foot-Crash 和 Foot-Close 技巧，僅靠腳去進行 Hi-Hat 鈸開合的演奏方法。如同大鼓的 Heel-Down/Up 演奏法，形成像是以腳跟作為支點的蹺蹺板動作。此技巧可以融合在節奏型態裡面，也可以放在獨奏中使用。

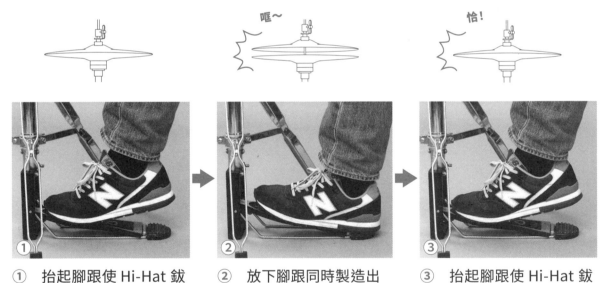

① 抬起腳跟使 Hi-Hat 鈸緊閉　　② 放下腳跟同時製造出鈸聲　　③ 抬起腳跟使 Hi-Hat 鈸緊閉

Foot-open-Close　　　　　　　　　　　　　　Track 15

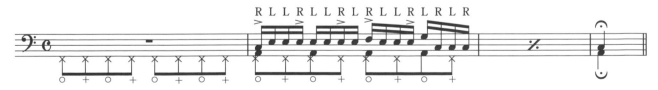

●於 8 分音符正拍加上 Foot-open-Close 技巧的開鈸，試著敲敲看運用上 Tom 鼓的 Latin 曲風樂句吧！

3 幽靈音

觀察經驗老道的鼓手們演奏時,應該可以發現不少人的左腳,常會照著 4 分或 8 分音符的間隔動個不停對吧?這種為了維持住節奏、但又要防止左腳腳跟發出聲音而上下擺動的動作,稱之為幽靈音 (Ghost Motion)。

▶▷ 幽靈音

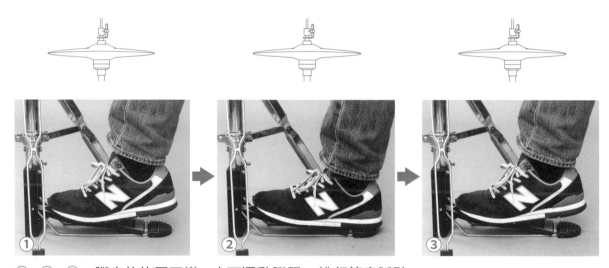

①‧②‧③　腳尖的施壓不變,上下運動腳跟,進行節奏踩點

許多鼓手會養成這個左腳動來動去的習慣。在以 Ride 鈸餵拍子的時候,保持 Foot-Close;但要以 Hi-Hat 鈸餵拍時,則採用 Ghost Motion。因此,在 Foot-Close 的動作延伸上,如果能事先考量到 Ghost Motion 的存在會比較好哦!

靠著左腳維持著一定的 4 分或 8 分音符,不僅能幫助演奏更穩定,以左腳為基準、手腳併用的打擊樂句也較能輕鬆應付、大鼓的拍子也更容易對準…等等好處。當然也是有缺點的!譬如使用 Ghost Motion 時,Hi-Hat 鈸的開合動作會變得不好掌控、敲擊上 Hi-Hat 鈸的拍子表現也可能一不小心就和自己的意思有出入…等等。

Ghost Motion 的最高境界在於,至始至終都能夠由自己所願去控制何時要停?何時要動?萬萬不可成為「少了這個動作我就無法維持節奏了啦」的 Ghost Motion 成癮者嘿。

POINT!

　　為防範會不由自主地使 Hi-Hat 發出微弱聲響，在腳跟上抬時，請注意別讓鈸片成為打開的浮動狀態，是否能隨時保持腳尖施加一定的壓力。再者，避免出太多力氣在腳趾頭上、提醒自己時時將拇指的根部處緊貼踏板、不過份抬高腳跟…等等也是重點。還有，在腳跟回到踏板前，保持抬起、在空中作出類似抖腳的上下擺動姿態，也是另一種常見腳法。

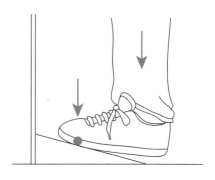

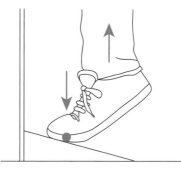

▲不論是放下或抬起腳跟，如果能提醒自己在大拇指根部的拇指球部位使上一定的壓力更好

▶▷ 總結 Hi-Hat 演奏法

　　以上，為各位帶來的是各種左腳的 Hi-Hat 演奏法。

　　一般提及腳部動作，很容易下意識就往右腳的方向聯想。不過，包含與右腳的合作在內，左腳的鍛鍊必定是朝著腳部演奏技巧精進的路上，不可或缺的一途。請小心仔細地投入時間練習它吧！

腳部動作的基本概念！

腳不像手一樣那麼容易使喚。因此，我想也有不少人在操作踏板時，大多只是含糊帶過。為了讓腳獲得更精準的控制，照圖片所示，將整個動向視覺化記進腦海中，也不無是個好方法。

● Heel-Down 的概念圖

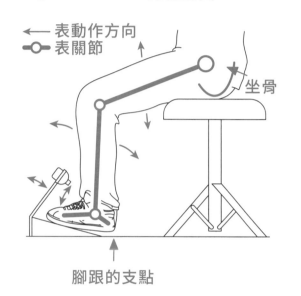

←— 表動作方向
⊶ 表關節

坐骨

腳跟的支點

● Heel-Up 的概念圖

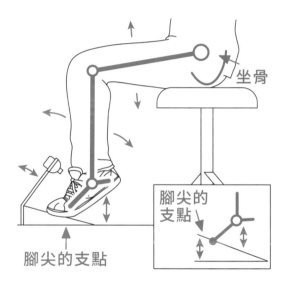

坐骨

腳尖的支點

腳尖的支點

Heel-Down 是以腳踝的動作為中心，進行踩踏的演奏法。不過，若是以腳跟的支點做為中心下去運動腳踝，伴隨之的就是脛骨與大腿也會跟著動起來。如此一來，鼠蹊部或膝蓋部位會因為施加過多力量而變得僵硬、腳踝也逐漸動彈不得。記得，提醒自己放鬆肌肉，顧及整隻腳的運作而進行踩踏才是明智之舉。

還記得吧？最理想的 Heel-Up，是以腳尖的支點為中心，向下運動腳踝的這個動作。此舉同時也能協助改善初學者常發生的、腳尖不自主向前滑去的情形。而說到從腳踝到踏板的動作關係，可以試著想像腳底與踏板是一台手風琴的兩端，踩踏的動作就好比伸縮其間的風箱，這麼說明是否更有畫面了呢？

第四章

律動中的
腳部控制大法

在本章節，我將教授大家如何運用節奏型態中的腳部動作。

起初會從最基本的樂句開始舉例，

不過依然希望老鳥們不要過於大意，

一同再次進行自我評估吧。

還有，練習範例樂句時，

請以同一個速度維持至少 3～5 分鐘的不間斷演奏，切記啊！

 基本節奏

首先就讓我們從簡易的 8-beat 開始，依序照著 Shuffle、16-beat 等典型節奏樂句一邊練習，一邊熟悉腳部的動作吧！

此處應該有不少範例是經常聽到、甚至是樂團常用的樂句。練習時一樣切記，要在習慣同一個速度之後，再去作不同速度的切換。

▶▷ 8-beat

在合奏過程中，大鼓總是扮演著如同心臟脈動般、促使節拍更具生命力的重要角色。

第一道練習題就以 8-beat 為主要架構，試著感受不同的大鼓鼓點踩起時，彼此有何節奏感的差異吧！

| 8-beat 訓練① | Track 16 ▶▷ | |

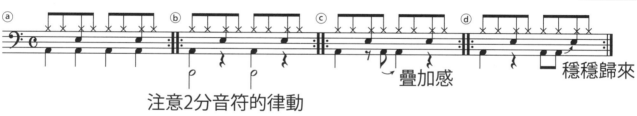

ⓐ 大鼓踩滿 4 分音符的樂句，經常用於 Disco Beat 或舞曲之中。能用在俐落乾脆的 4 分音符律動上。

ⓑ 只有在第 1、3 拍踩踏大鼓的樂句，雖然聲音組成和ⓐ類似，但若以 2 分音符滿拍去作強調，更能察覺律動的波長之寬。請一邊感受 2 拍為循環單位，一邊試著進行演奏吧！

ⓒ 頗具代表性的 8-beat 大鼓樂句是也。以 2 拍為一大循環、掌握 2-beat 脈絡的同時，在第 2 拍反拍踩踏 8 分音符大鼓，並極其自然地堆疊接上第 3 拍正拍的大鼓。試試看吧！

ⓓ 另一組頗具代表性的 8-beat 大鼓樂句。在第 3 拍反拍踩踏 8 分音符大鼓，營造出將拉回到第 4 拍小鼓的感覺，試著演奏看看吧！即使是同一組樂句，如果能像這樣留意拍子的流動、更深入研究的話，就會發現練習的安排奧妙之處。希望各位都能投入時間在各樂句上、把它們練好練滿。

8-beat 訓練②　　　　　　　　　　　　　　Track 17

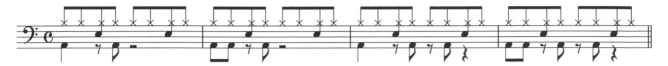

譜例Ⓐ
抬腳

譜例Ⓑ
抬腳

●這邊示範的是在 8 分音符反拍上強調大鼓的樂句。如果不夠熟練，則大鼓下在反拍的時間點可能會容易搶快，這點得多注意。請一邊以 Hi-Hat 的 8-beat 拍點為基準，抓穩節拍律動後，嘗試每次都在同一時間點使大鼓槌回彈。比如說，快速度時下在正拍（如譜例Ⓐ）、中速度或更慢時下在前一個 16 分音符的反拍（如譜例Ⓑ）等。以此為標準去估算抬腳的時間點，也是個好方法喔！此外，別讓 Hi-Hat 鈸因為受大鼓影響而改變重音位置，也是練習重點之一。

Up-Tempo 的 Rock Beat　　　　　　　　　Track 18

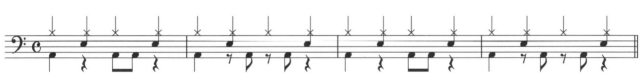

●以 4 分音符間隔敲擊 Hi-Hat 鈸、作出快速度感的 Rock Beat。大鼓的部分，試試以 Heel-Up 的方式踩出銳利的感覺吧！而為了使踩在反拍的大鼓，能抓準鼓槌回彈的時間點，建議在正拍時依舊不忘踩下 Hi-Hat 鈸。最後再提醒一次，請注意敲擊 Hi-Hat 鈸的右手不要被腳牽連影響囉！保持穩定的打擊可是關鍵。

▶▷ Shuffle

將 3 連音的第二顆音符改為休止符（不發聲），使節奏聽起來有「踏－踏、踏－踏」的跳躍感（也有人稱「有些拖拍感」），即為此處所說的 Shuffle Beat。和 8-beat 訓練一樣，這邊有四組基本的大鼓練習樂句，一起來試踩看看吧！

Shuffle 節奏① Track 19 ▶▷

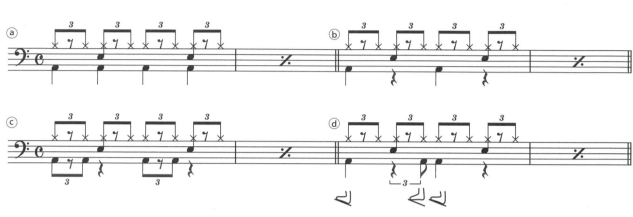

ⓐ 　雖然是最最簡單的 4 分音符，倘若要踩出 Shuffle 獨有的律動感，其實意外地困難。關鍵在於腳踩踏的循環也要跟隨 3 連音的流動。而為了抓準鼓槌回彈的時間點，別忘記原本該打在 3 連音反拍（3 連音的第 3 拍點）的 Hi-Hat 鈸哦！

ⓑ 　以 2 分音符（每 2 拍）為循環單位的練習樂句。在踩進第 1、3 拍大鼓的同時，也別忘打準第 2、4 拍反拍上的 Hi-Hat 吧！

ⓒ 　在第 1、3 拍的反拍踩大鼓（口語唸「咚」），營造出為第 2、4 拍鋪陳感覺的練習樂句。記得，一定要在第 1、3 拍 3 連音的第 2 顆音符作出休止符（口語唸「嗯」），好確實掌握腳的流暢感。而關於第 2、4 拍的小鼓重音（口語唸「噠」），並將大鼓和小鼓綁成兩拍一組「咚嗯咚噠嗯茨」的聲音記憶，如此一來更能輕鬆打出 Shuffle 的律動。

ⓓ 　從第 2 拍反拍堆疊至第 3 拍正拍、進行二連踩的練習樂句。此處示範雖然是以混合 2 種 Heel-Up 的雙重方法進行踩踏，但仍希望各位能試試不同的 Heep 演奏法，找出自己覺得最適合的那一個。

Shuffle 節奏② Track 20

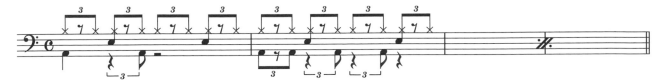

●強調在 3 連音的反拍下大鼓的練習樂句。請留意下在反拍的大鼓時機，這是個一不小心就會容易搶快的節拍。此處 3 連音的長相，大概就像「茨－懂 茨－懂」的概念，一邊嘴裡唱著一邊進行演奏，也是一種輔助方法喔。

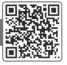

Shuffle 節奏③ Track 21

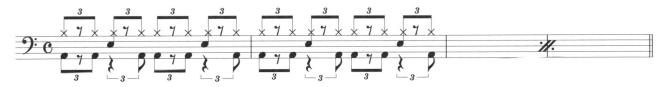

●以大鼓完整強調出 Shuffle 聲音特色的練習樂句。這種大鼓所吃重的不是只有腳趾部分，而是從腰或身體開始、連帶整體進行踩踏的那個感覺。請將整個身體沉浸在 3 連音的律動感中，開始練習吧！

Shuffle 節奏④ Track 22

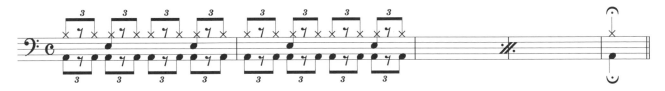

●以大鼓連踩強調出 Shuffle 聲音特色的 Boogie 風（Style）練習樂句。最理想的情況，是以 Slide 或 Heel-Up 雙重演奏法，重重地踩下正拍。故此樂句也很適合拿來當作 Heel-Up 雙重演奏法的腳部訓練。

▶▷ 16-beat

接著讓我們來踩踩各式各樣 16-beat 的大鼓樂句吧！

16-beat 的節奏若加上 Hi-Hat 等手部運用，還能再延伸出另一片天。

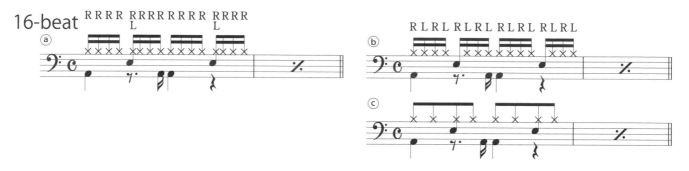

ⓐ 在慢速度的 16-beat 樂句中，單手敲出 Hi-Hat 鈸上的 16 分音符。雖然希望各位能對 16 分音符大鼓多試試不同的踩踏方式來演奏。不過基於速度特性，連續的大鼓單擊也不是不行。樂句上第二顆大鼓音符開始的二連踩，再請記得維持住第 3 拍的大鼓音量。

ⓑ 右手左手輪流敲出 Hi-Hat 鈸的 16 分音符練習樂句。此處建議以 Heel-Up 或 Slide 演奏法為主。第 2 拍反拍的大鼓，須和左手的 Hi-Hat 同時下，但若還不熟練，可能會經常對不齊。因此，與其記得「要對齊左手的打擊」，不如想成「在兩次右手的敲擊之間要踩下大鼓」，也許會更有助於演奏的完成喔！此外，若施加太多力量於二連踩的第一下大鼓，鼓槌的回彈即會不如預期，第二下大鼓的速度和音量也將受到連累。須多注意！

ⓒ 在 Hi-Hat 鈸上換敲擊 8 分音符的 16-beat 樂句。其重點和ⓑ雷同。關於 16-beat 的大鼓基本練習，若能照著以上三組樂句、加上 Hi-Hat 的排列組合投入練習，一定加倍有效。

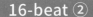

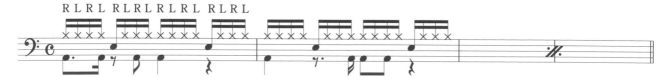

● 在 16-beat 的 Hi-Hat 上踩出 8 分音符大鼓的練習樂句。在演奏中，仔細聆聽出現在 8 分音符大鼓間的左手 Hi-Hat 聲響，就會發現大鼓與 Hi-Hat 交相襯印出更活躍的律動感，對吧？

16-beat ③ Track 25 ▶▷

●於 16 分音符反拍踩下大鼓的練習樂句。試著使大鼓槌俐落地落地回彈、穩穩地踩踏吧！Hi-Hat 的敲擊能不受大鼓牽連，不會不自主地加大打擊力道，實為另一個練習重點。

16 分音符二連踩的節奏型態 Track 26 ▶▷

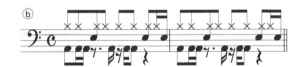

ⓐ　以單手敲擊 Hi-Hat 鈸的 16-beat 樂句。試著提醒自己讓二連踩的兩下大鼓都能維持同樣音量。在此推薦使用完全 Heel-Up 演奏法。

ⓑ　這邊最重要的，是在不失拍子力度穩定的前提下，還能進行大鼓的連踩。最佳選擇是以 2 種 Heel-Up 的混合雙重或 Slide 演奏法進行踩踏。

16 分音符的手腳併用 Track 27 ▶▷

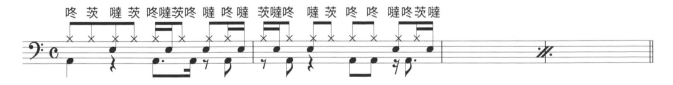

●利用小鼓和大鼓的各種組合，作出 16-beat 律動的練習樂句。為了使大鼓和小鼓所下的時機與彼此更加密切，演奏同時一邊用嘴巴將樂句唱出來，也是一個好方法喔！

▶▷ Slow Rock 3 連音

Slow Rock 3 連音①　　　　　　　　　　　　　　　　　　　Track 28 ▶▶

●此為 Slow Rock 3 連音節奏的基本樂句。在不破壞 3 連音律動的前提下，試著游刃有餘地踩出大鼓吧！從第 2 小節跨至第 3 小節的大鼓三連擊，也可以利用單擊技巧進行連踩。

Slow Rock 3 連音②　　　　　　　　　　　　　　　　　　　Track 29 ▶▶

●強調 3 連音反拍拍點的練習樂句。重點在於，不論在何處加入了大鼓，都不得使 3 連音原有的「茨 k 茨、茨 k 茨」律動產生動搖。

Slow Rock 3 連音③　　　　　　　　　　　　　　　　　　　Track 30 ▶▶

●添加了 16 分音符大鼓、營造出速度感的練習樂句。像是要堆疊到隨後而來的 8 分音符上頭，將此處的 16 分音符大鼓作出裝飾音般的感覺，試著演奏看看吧！

▶▷ 自由拍

●16 分音符自由拍的節奏型態。常用於 Hip-hop 等曲風的音樂。此處作出自由拍變化的拍點，並無嚴格受限於 3 連音的形式中，實際上其實更接近16 分音符與3 連音之間的微妙差異。

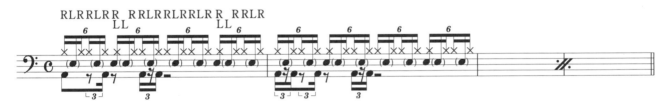

譜例Ⓐ

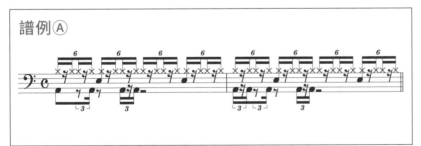

●帶有自由拍感覺、俗稱 Half-Time Shuffle 的節奏型態。若一開始練習覺得較難作出括弧內的小鼓幽靈音，請先將其省略（如譜例Ⓐ）。練習過程中，若會覺得 3 連音反拍的大鼓很容易搶快，記得提醒自己保持 Shuffle 律動，帶有拖延的感覺。

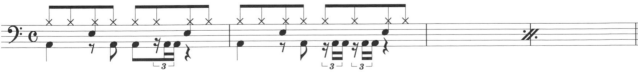

●展現空下 3 連音第 1 拍點的連踩樂句。請模擬踩踏裝飾音符般的腳感，並運用 Heel-Up 或 Slide 技巧演奏看看吧！在休止符之處能否及時將大鼓槌及時歸位，成為致勝的絕對關鍵哦！

▶▷ 其他節奏型態

Bossa Nova 節奏 Track 34 ▶▶

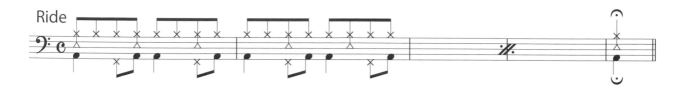

●搭配小鼓邊敲擊技巧（Closed Rim Shot）的 Bossa Nova 樂句。建議拿捏大鼓只作「稍微輕碰」的感覺就好。而 Hi-Hat 鈸的部分，雖然推薦使用跟趾演奏法，但還是建議各位多方嘗試、找到雙腳併用時，能將負擔降至最低的最佳方式。此外，稍強調第 1、3 拍的大鼓，能幫助帶出整體律動感。

Jazz Beat Track 35 ▶▶

腳跟　腳尖　腳跟　腳尖

①　運用上 Hi-Hat 鈸開合技巧的 Jazz 節奏。是 2-beat 節奏中經常使用到的樂句。左腳使用 Heel-Down 技巧，並從第 2、4 拍的反拍到第 1、3 拍的正拍維持住開鈸的感覺，謹慎地進行演奏吧！

②　在 Ride 鈸上敲出連音的 Swing Jazz 練習樂句。Hi-Hat 鈸推薦使用跟趾演奏法。請試著踩出銳利的音色。

Samba 節奏　　　　　　　　　　　　　　　　Track 36 ▶▶

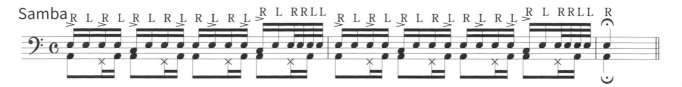

譜例Ⓐ

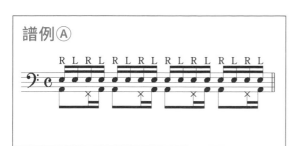

●此為俗稱 Samba Kick、作為 2 連踩練習最為典型的大鼓練習樂句。像這樣的反覆樂句我們稱之為「頑固低音（Ostinato）」，意即手的演奏不論如何變化，腳部動作仍持續維持相同模式，千古不變。請試著反覆練習，直到放空都踩得出來、幾乎成為反射動作的那一天吧！如果練習過程一直卡卡的，首先將手的部分簡化不做重音、從只有 16 分音符的小鼓連打開始吧（如譜例Ⓐ）。

column3

大鼓的消音大法

　　演奏大鼓的時候，為了減少殘響、增強力道展現，大多時候我們會選擇對其作出消音處理。並且，藉由消音，鼓皮多餘的震動亦能獲得抑制，以利我們接下來的大鼓踩踏更加輕鬆。

　　最常見的消音作法，是在大鼓裡塞入毛毯或墊被等填充物。消音的效果量，可用填充物的塞入量及其與鼓皮的接觸面積作調整（不只是接觸鼓槌這一面，填充物與外側鼓皮的接觸面大小也會影響聲音表現）。

　　其他還有如塞入海綿、在打擊面以封箱膠帶貼上毛巾、使用市售的消音商品……等各式各樣的方法。當然，各個消音效果也都各具千秋。因很吃每個人對音色的喜好，故建議各位先從模仿自己喜歡的鼓手音色設定開始，多方嘗試來找出自己的最佳解答吧！

② 難易度較高的樂句

在本章節，將舉例幾個大鼓二連踩、三連踩、或是須使上手腳併用等難度稍高的幾個練習樂句。請務必從較慢的速度開始，讓身體先好好地熟悉樂句的律動是非常重要的事哦！

16 分音符連踩的節奏型態　　　　　　　　　Track 37 ▶▶

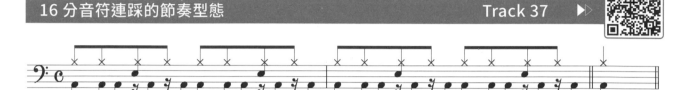

●結合了連踩兩顆 16 分音符以及踩在反拍上的練習樂句。音源示範演奏，單擊部分是以 Heel-Up 的腳跟向下型、雙擊部分則是以 Heel-Up 的 2 種混合雙重演奏法。雖然利用自己所擅長的踩法也可，但也試試看狂一點、Rock 一點的踩法如何？

16 分音符的 3 連擊　　　　　　　　　　　　Track 38 ▶▶

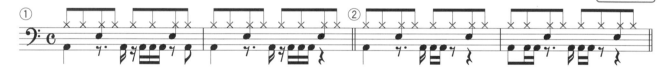

●此為 16 分音符 3 連踩的練習樂句。以 Heel-Up 演奏法為底，加上一點 Slide 技巧或許也行得通。一開始的練習就從自己能游刃有餘的速度開始吧！切記，有和 Hi-Hat 同拍點的聲音部分，都要老老實實對準喔。

線性樂句　　　　　　　　　　　　　　　　　Track 39 ▶▶

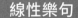

●手腳同時併用、充滿 Funk 風格的節奏型態。以右手敲擊 Hi-Hat 鈸、左手敲擊小鼓。像這樣各個音符不會在同一時間點撞到彼此的手法，我們稱之為「線性打法（Linear Drumming）」。演奏過程中，記得留意每鼓件的音量平衡喔！搭配後面將出現的手腳併用鍛鍊篇一起投入練習，效果更好！

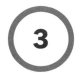

大鼓節奏型態範例篇

本節將帶給大家滿滿的大鼓練習樂句範例。同譜面所記載，先從結合 8-beat 的雙手鼓點開始練習吧！熟練後，再將手的鼓點如變化型所示，替換成 4 分音符 Hi-Hat、Shuffle、16-beat、Half-Time Shuffle 等節奏模式，持續練習吧！遇到 Shuffle 或 Half-Time Shuffle 等具自由拍的節奏時，請將大鼓的部分轉換成 ♫=♫ 或 ♫=♫ 的律動進行演奏。當各個樂句練習至一定程度後，希望各位可以開始發揮自己的想像，試著將兩組樂句拼成一組 2 小節的大樂句、或是從第 1 小節開始往下輪番練習每個樂句等，一點一滴發掘出專屬的練習題小宇宙。

▶▷ 8 分音符篇

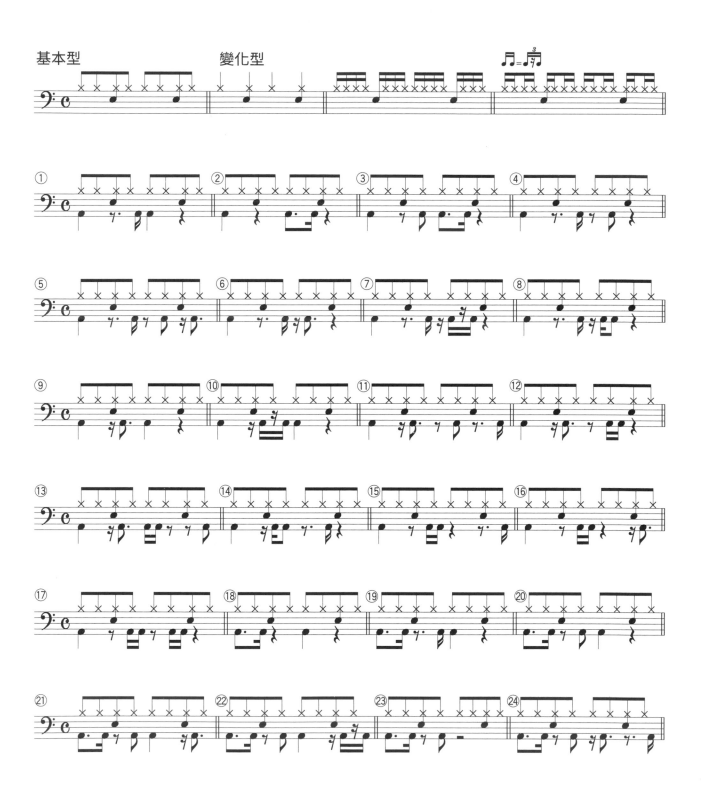

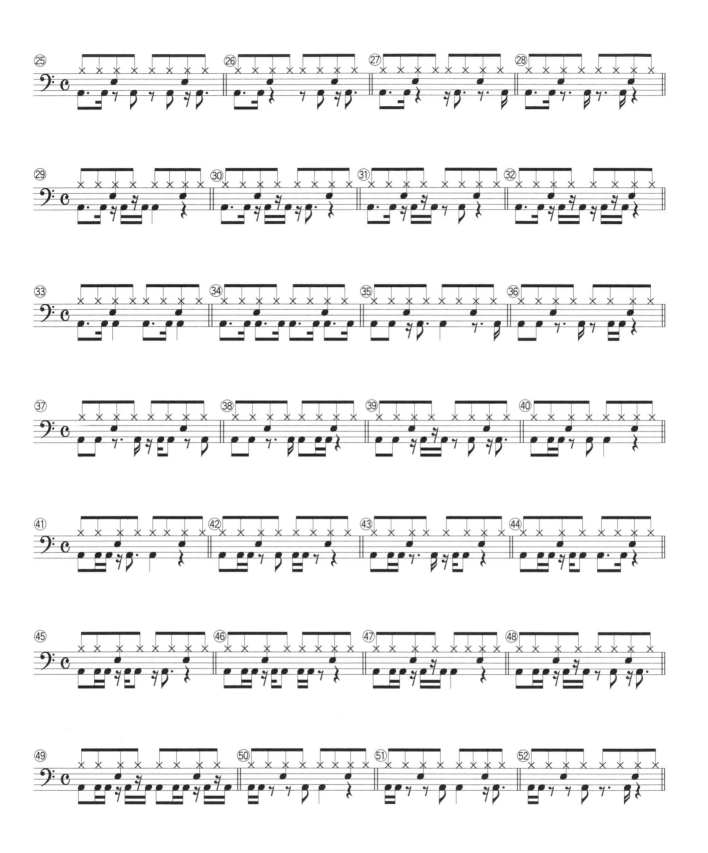

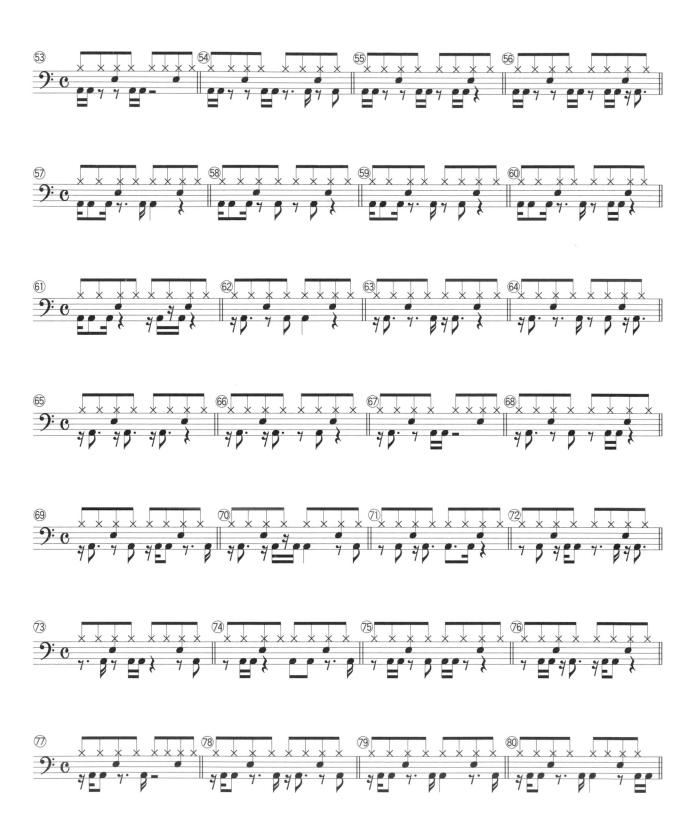

機械式訓練

本章節開始，將針對腳部動作強化的訓練方法作更多探討。

都是偏向機械式的訓練，

也許讓人感覺較缺乏音樂性。

不過，對於演奏腳感或身體平衡的鍛鍊超級有效，

要將它應用在過門或各式各樣的樂句也綽綽有餘。

總之，帶著愉悅的心，

當作是在練功投入練習吧！

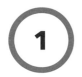

1 單腳各別訓練

第一關就從僅用上單腳的習題開始。請以左、右腳分別試試看。

在一般的爵士鼓演奏中,只用手的演奏或許很常見,反之則是少之又少。正因如此,這邊的練習題對於增強足部神經發展來說,算是極有幫助喔!

Change Up 節奏變化 Track 40 ▶

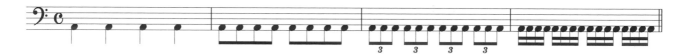

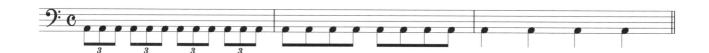

●將音符的區間長度依小節數循序變化的練習法,我們稱之為 Change Up。在這裡我們不求快,以自己能負荷的速度下還能維持踩踏才是最佳目標。每小節各反覆 4 遍再往下小節的練習,也另有效果。

4 分音符與 8 分音符的訓練 Track 41 ▶

●混合了 4 分音符、8 分音符和休止符的綜合
練習。不論什麼速度都踩踩看吧！

2 雙腳訓練

第二關是結合雙腳的訓練。

此處準備的練習，包含右腳不變左腳變、左腳不變右腳變、或是兩者於各小節交互出現的樂句。請一邊留意雙腳的平衡，一邊進行挑戰。其中許多練習都是可實際派上用場的樂句，故拿來當作雙踏的訓練也適合。

| Hi-Hat 鈸的練習 | Track 42 ▶▶ |

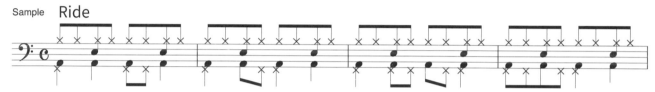

●將Ⓐ、Ⓑ的基本節奏分別搭配上①～⑦ Hi-Hat 踩點的組合練習。音源示範的，是將Ⓐ節奏搭上①～④ Hi-Hat 踩點的拼接樂句。和一般我們演奏爵士鼓的狀況比起來，是完全相反的感受，故一開始多多少少會有些渾身不對勁對吧？換個角度想，這也是為什麼它對於左右神經與全身平衡感來說頗具訓練價值。那麼，請一組搭配一組，循序進行練習吧！

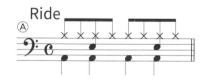

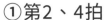 左腳的節奏維持　　　　　　　　　　　　　　　　　　**Track 43** ▶▷

①第2、4拍

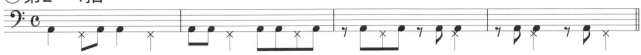

②第2、4拍

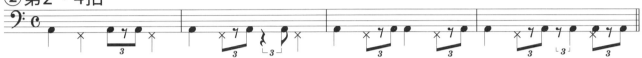

③4分音符

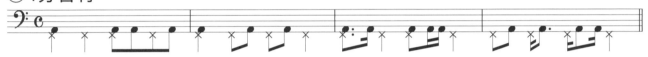

④4分音符

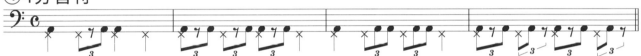

⑤8分音符反拍

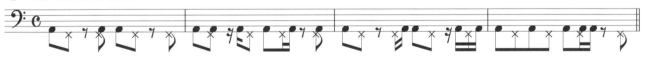

⑥8分音符

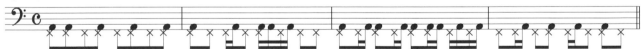

●訓練左腳維持同樣節奏的習題。相對四種 Foot-Close 的 Hi-Hat 節奏，分別搭上各式各樣的大鼓踩點進行練習吧！駕馭了腳的部分後，也可以進階挑戰加上手打 8-beat 或 Shuffle 的節奏。除此之外，搭配 P.65 ～ 68 的大鼓節奏樂句一起服用也是可行哦！

① 右腳
左腳

②

③

④

●此處為左右腳併用的練習範例。用以鍛鍊雙腳平衡感與神經拆解來說相當有效。譜面記載的上半部為大鼓、下半部為 Hi-Hat 踩點。練習時謹記上半身要保持不受動搖。

手腳併用訓練

第三關為各位帶來豐富的手腳併用練習題。

雖然只是機械式的訓練，但其實相當有助於大鼓的演奏腳感培養，甚至有不少樂句可以實際拿來使用在過門等場景中。請試著將

其加入每日練習菜單，持之以恆地練習吧！速度方面，建議從 BPM 40 左右的慢速開始。而從 P.78 開始，將介紹此練習法的其他變化型態。

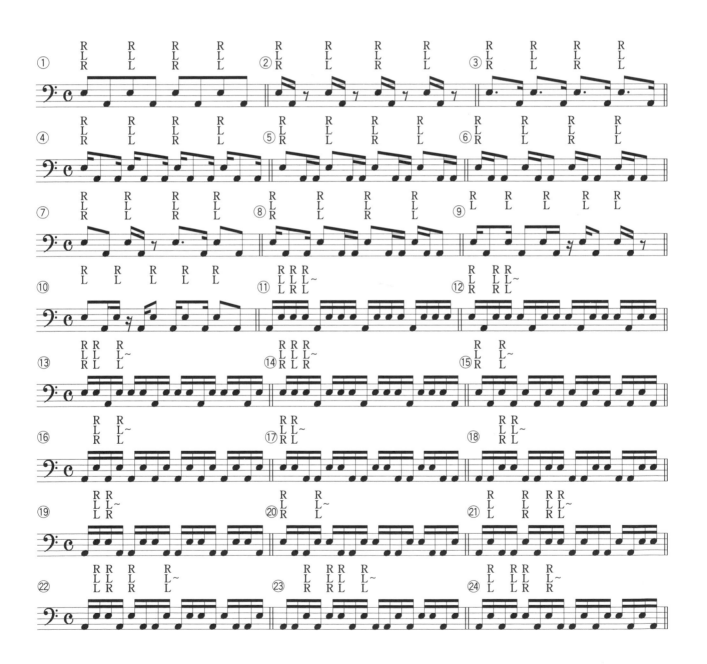

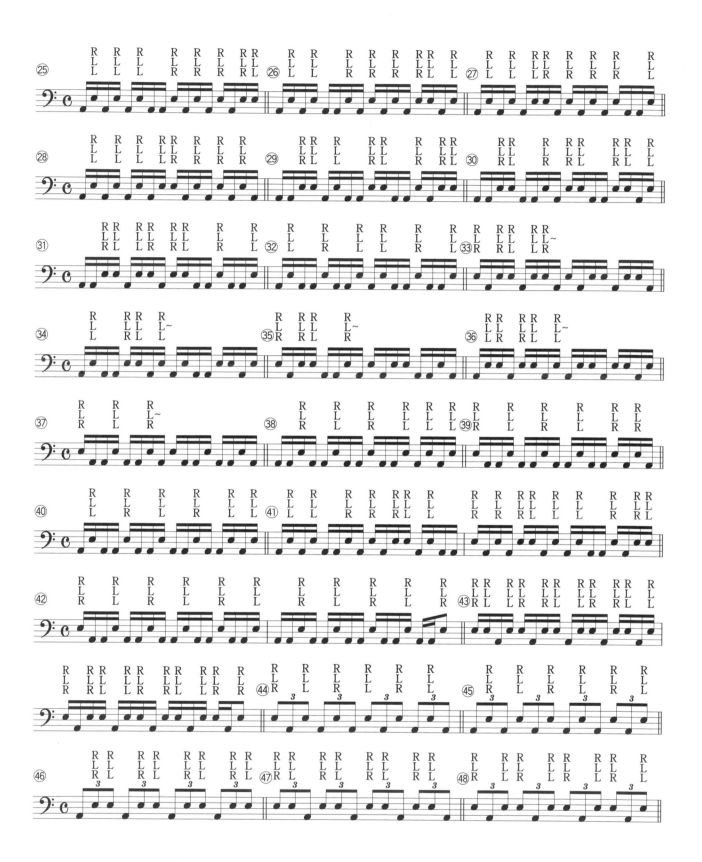

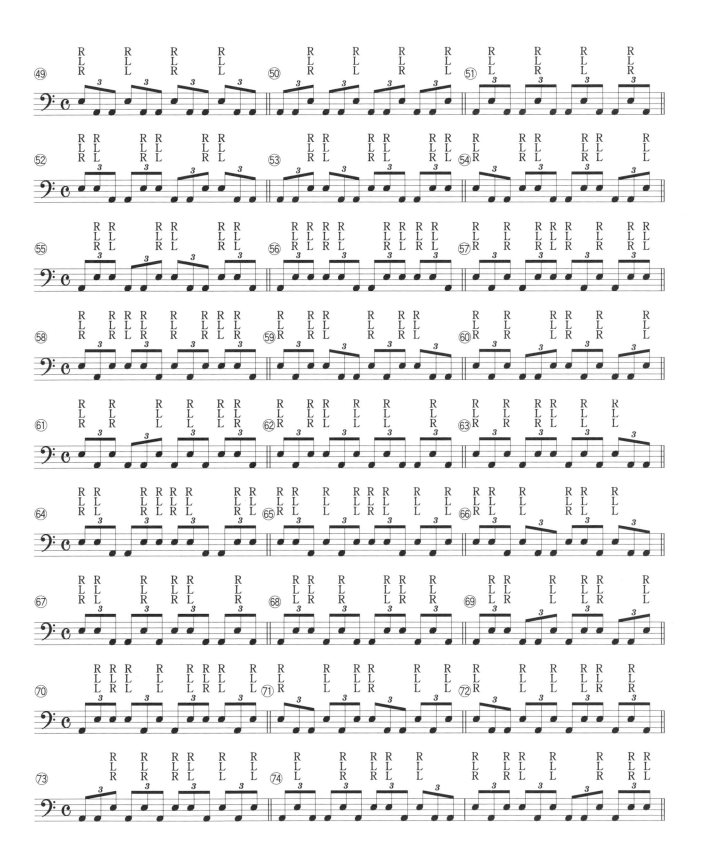

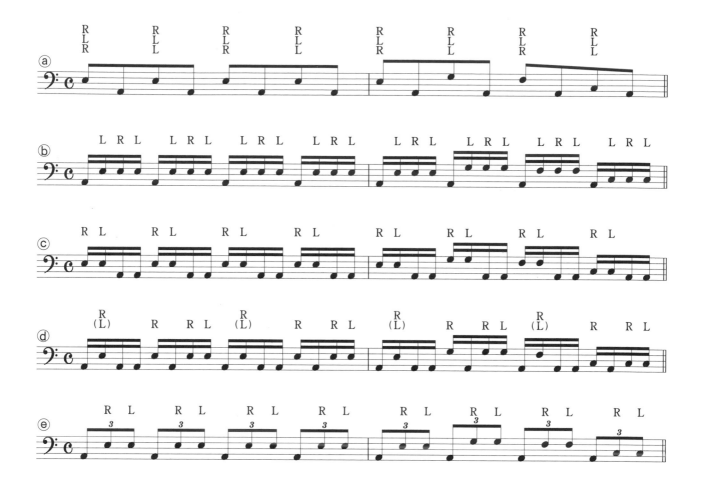

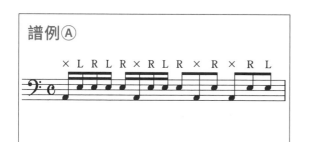

譜例Ⓐ

●起初請先試著按照 P.75 開始的譜面進行演奏。手的敲擊手法依序從只有右手、只有左手、右左手交替、或是譜例Ⓐ所示的右左手交叉(俗稱交替打擊法／Alternative Sticking)進行變換。而從中,也可以嘗試拿掉大鼓的踩點等,以發掘出各種可行的變化樂句。推薦的手法變換順序已記在示範譜面上,歡迎各位多加參考。對此處的練習駕輕就熟後,即可開始依上述所說載,加上一些移動到 Tom 鼓上的打點等等,延伸出更多變化型態。

手腳併用練習② Track 46　▶▷

●雙手做出 Flam 打點，或是同時敲擊小鼓和落地鼓、小鼓和銅鈸等兩個鼓件進行演奏吧！以此衍生的組合可說是多到數不清，能直接拿來運用在過門等的樂句當然也不在少數。

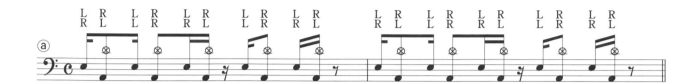

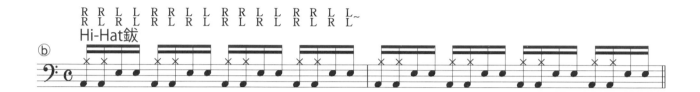

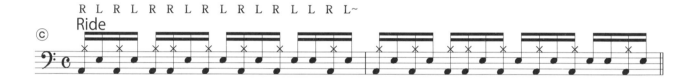

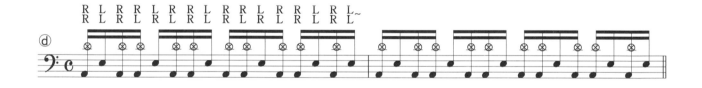

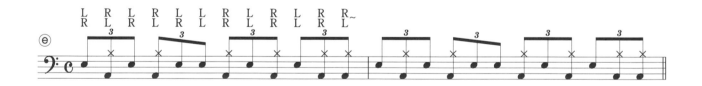

●踩擊大鼓同時也敲下銅鈸類樂器的練習。用在一般節奏型態或是做出斷點、對點處都相當實用。不僅是音源所示範的右手敲擊銅鈸、左手敲擊小鼓，也可以試著練習交替打擊法看看。

手腳併用練習④ Track 48 ▶▶

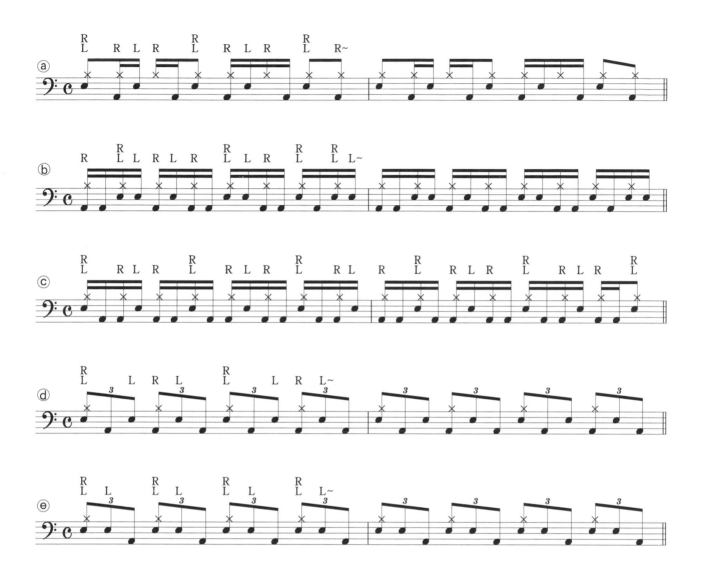

●右手在 Hi-Hat 或 Ride 鈸上保持著 8 分或 4 分音符的
間隔，一邊結合大鼓和左手的小鼓進行演奏吧！

　大家都可以發揮想像力，對以上的手腳併用
練習題，作出更多更廣的發展。下一頁再來
幾個範例，歡迎多加參考。

　當作是在練功一般，盡情享受這場與練習
大魔王的無限之戰吧！

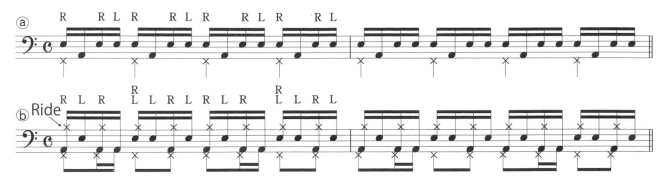

●左腳以 Foot-Close 方式踩出 4 分或 8 分音符。對於演奏過門、節奏樂句不可或缺用左腳做拍子維持來說，這些都是相當合適的訓練法。

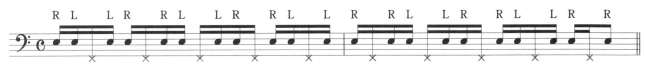

●以 Hi-Hat 鈸取代大鼓進行手腳併用練習。這一題難度較高，但對左腳的訓練來說，效果相當顯著。一開始先不要加入雙腳共用的練習，或許較好上手吧！

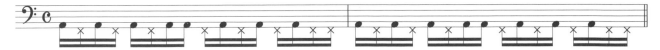

●手的部分改以左腳代替演奏的進階變化型。將此法納於雙大鼓的練習也挺合適的。請以不同的左右腳序進行練習。

雙大鼓
&雙踏演奏法

本章節將聚焦於雙大鼓及雙踏的

演奏樂句和訓練方法解說。

說到雙大鼓或雙踏的操作，

同樣地，加上左腳踩擊大鼓後，儘管習慣那份感覺固然重要，

但實際的演奏方式與聲音表現，還是會顯出稍有出入。

開始之前，對此概念有個基本認識是必須的。

 基本訓練

想要進行雙大鼓或雙踏的演奏，就從此處的基礎練習開始著「腳」吧！

第一步就從培養左腳踩大鼓的習慣開始。

以下所有的練習，請先單純以腳去踩踏就好，等練熟之後，再加上 8-beat 的手部打點，就會更為順暢、就手。

▶▷ 雙大鼓或雙踏的差別

顧名思義，雙大鼓就是使兩顆大鼓發出聲響，以生成「更為豐滿與開闊音色」的奏法。甚至有雙腳同時踩下（俗稱 Both Sound、Both Approach）以製造出魄力滿滿的重低音演奏法。

與前者相比，雙踏是僅對一顆大鼓作出連擊動作，並因隨時有左右鼓槌的其一貼著大鼓皮消音，故雙踏所發出的音色較緊緻、嚴密。此外，雙踏的左腳在休止符等靜止不動的待命狀態時，左鼓槌對大鼓皮保持的緊貼將產生消音，也會影響右腳踩擊大鼓時的音色。想避免上述情況的鼓手們，大多會將左腳置放在 Hi-Hat 踏板、又或以開放式演奏法使左鼓槌離開大鼓皮來對應。而這也是比起雙大鼓，雙踏奏法更要求神經拆解的奧義之所在。總而言之，實際開始訓練之前，一樣得請各位記得，所有的練習都必須從能力上能掌控好上述技巧的最慢拍速開始，唯有能練好練滿的人，才會是真正的贏家。

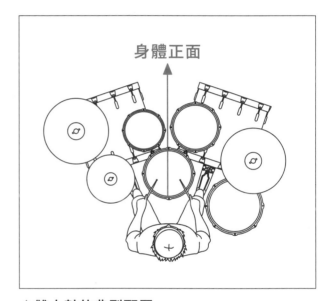

身體正面

▲雙大鼓的典型配置

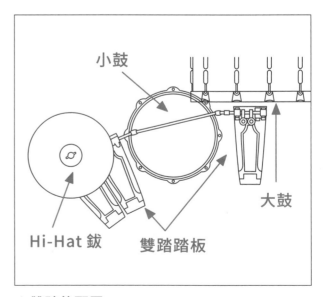

小鼓

Hi-Hat 鈸　雙踏踏板

大鼓

▲雙踏的配置

左右腳同時發聲（Both Sound）　　　　　　　　　　　　Track 52 ▶▷

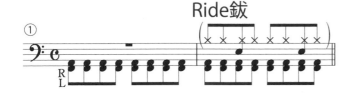
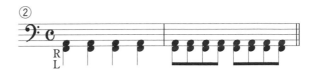

● Both Sound 技巧的鍛鍊樂句。確實將重心放在腰部，使上半身不隨前後左右晃動而進行踩踏吧！最好是使左右鼓槌的擺動及大腿的上下動作幅度都能一致，能都下在正確的時間點上更佳。雙踏雖然會帶來較封閉的音色，但也能掌握鼓槌同時擊中的感覺，實為練習價值所在。熟練了只有雙腳的演奏後，也試著加上 8-beat 的手部打點吧！

左右平衡訓練　　　　　　　　　　　　　　　　　　　Track 53 ▶▷

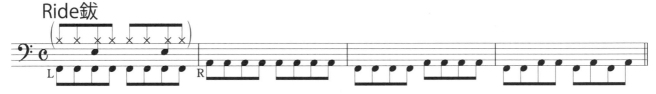

● 鍛鍊左右平衡的練習樂句。簡單來說，演奏中請一邊留意身體重心，使上半身不至傾倒特定一邊，維持住左右的平衡吧！操作雙踏時，若能使沒有在動的那支踏板鼓槌遠離大鼓皮、保持待命狀態，就再好不過囉！

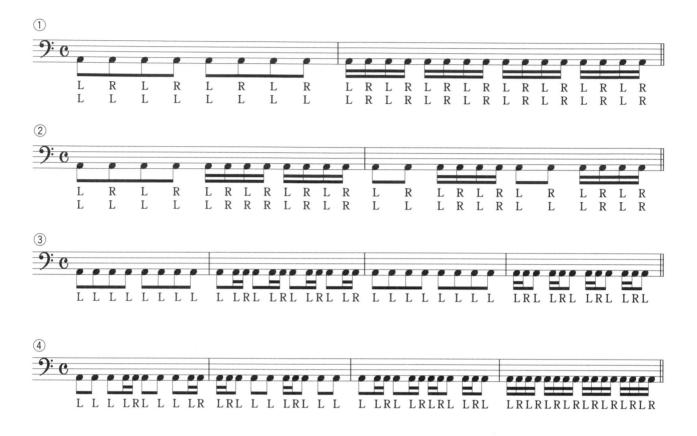

●交互踩在 8 分音符與 16 分音符之上的練習樂句。雖然是為了左腳的鍛鍊而生，所以記載了兩組以左腳開始的踩序，不過，也試著踩看看從右腳開始的練習吧！

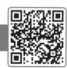

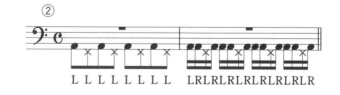

●於 Hi-Hat 和大鼓踏板之間進行左腳變換的練習樂句。在充分練熟第一小節後，第二小節再加上右腳部分，作出更完善的練習吧！

2 實作練習

接下來，一起針對能使用在實際演奏中的節奏型態或過門樂句進行挑戰吧！

從起初個人不厭其煩的練習到之後與樂團的實際合奏，透過如此的反覆試煉，這類的樂句將會逐漸變成自己的東西。耐點性子，一步一腳印地努力吧！

| Hard Rock 派練習節奏 | Track 56 ▶▷ |

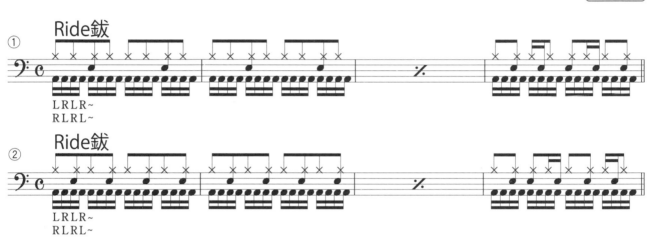

●大鼓 16 分音符連擊的 Hard Rock 曲風樂句。本樂句的雙腳踩擊順序，似乎普遍有以下傾向：Hard Rock 風格的雙大鼓愛用者偏好右腳先下、技術派的雙踏玩家則偏好左腳先下（當然，不能以偏概全啦⋯⋯）。

| 3 連音的連擊 | Track 57 ▶▷ |

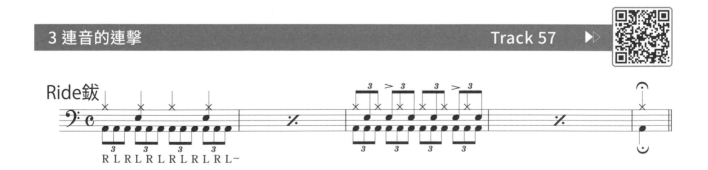

●3 連音連擊的練習樂句。大多數鼓手習慣以右腳下第一拍。第 3 小節開始，手也加入 3 連音的敲擊，進行同步演奏。

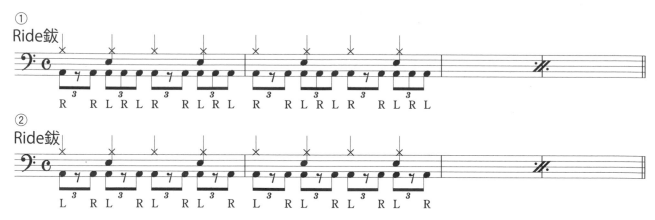

●以上舉了兩種混入休止符的 3 連音練習節奏。①著重於第 2、4 拍的左手、左腳同時對準一事。②則為腳踩 Shuffle 節奏、Boogie 風格的基本節奏。比起單顆大鼓上的雙擊演奏，此範例更加霸氣與具速度感。也可以試試雙腳順序改為右腳先下。

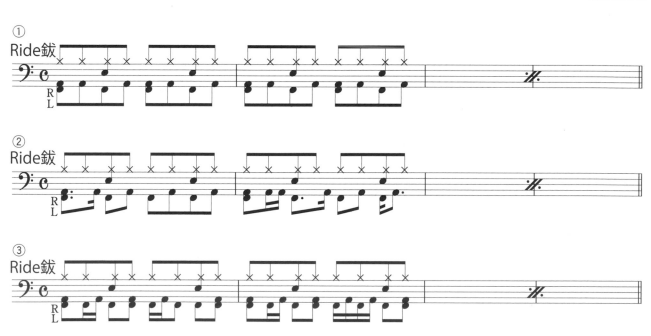

●運用 Both Sound 的雙大鼓技法。可做出雙踏做不出的重低音感。練習重點在於①&②的左腳以 4 分音符、③則以 8 分音符維持住拍子，與右腳鼓點配合。

Hi-Hat 鈸與大鼓踏板的分開踩踏　　　　Track 60 ▶▷

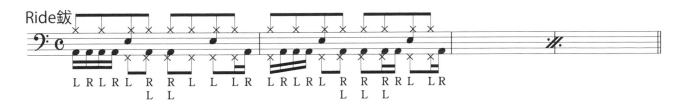

●左腳踩 8 分音符維持拍子之際，一邊加上 Hi-Hat 與大鼓分別踩點的練習樂句。是透過雙踏的巧妙操控，形成 Funk 或 Fusion 曲風的好用伎倆。

單擊與雙擊的結合運用　　　　　　　Track 61 ▶▷

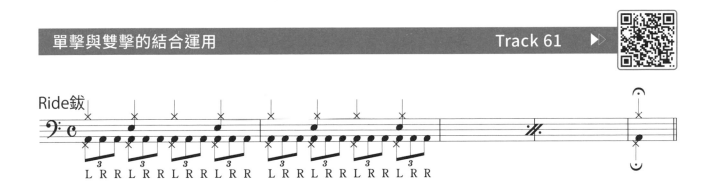

●結合了單擊與雙擊踩踏技巧的 3 連音練習樂句。作為一個變型踩法，聽起來略顯微妙，不過對於右腳能踩出快速雙擊的人來說，此樂句提示的步法其實很好懂，踩起來也很順「腳」。拿來當右腳的雙擊訓練也會頗具效果。也可用左腳同時踩下 Hi-Hat 與大鼓踏板發出聲響。此即為俗稱的跟趾演奏法（Heel and Toe；請參考 P.100 的專欄說明），是經常使用在雙踏上的技巧之一。

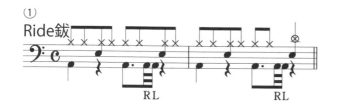

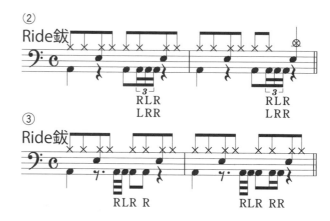

●讓大鼓踩出裝飾音般效果的練習樂句。出現在①＆③的裝飾音稱做 Rough、出現在②的則稱做 4-Stroke Rough。這種裝飾踩踏，是讓往下個正拍移動時有「往前推送」的帶勁氛圍更顯迷人的關鍵。

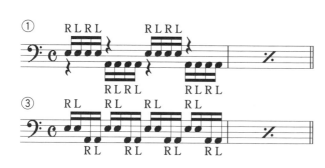

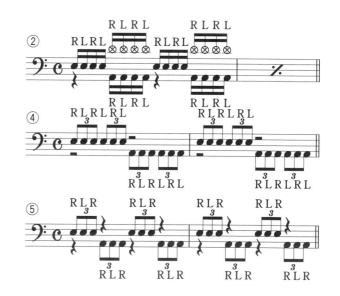

●手腳併用的綜合練習樂句。相當適合拿來用在過門或獨奏中。可以的話，請儘可能練習到不論左右腳開始都沒問題的境界。還有，踩下大鼓時也同步敲擊 Crash 等鈸類部件，是鼓獨奏中的必備項目，先把它練起來是必須的囉！

為樂句
添上幾分色彩的
Hi-Hat 鈸技巧

來到本章節，要為各位帶來的是

在節奏型態中相當實用、

各式各樣的 Hi-Hat 鈸妙招。

從最基本的 Hi-Hat 鈸開合、應用範例

到 Foot-Crash 技巧，應有盡有。

除此之外，隨篇再附贈大量知名鼓手的經典樂句。

Hi-Hat 鈸的開 · 合演奏法

此處列舉了多個在節奏型態中使用上 Hi-Hat 鈸開合技巧的樂句。一個開合的動作，就能賦予節奏推波助瀾的效果，又或是如同換氣、帶你浮出水面吸飽氣，游得更快…等

等，為節奏添上幾分不同的色彩。箇中奧妙就待各位在一邊勤加練習、一邊親身體會中得到驗證囉！

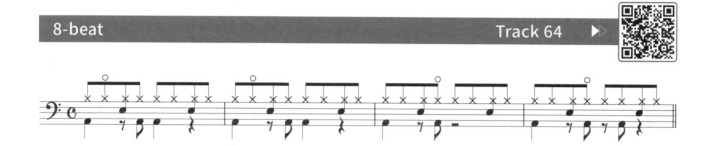

●在 8-beat 節奏中，反拍加 Hi-Hat 開鈸的練習樂句。重點在開鈸後，Hi-Hat 鈸的合起時機與鼓棒的敲擊聲音必須同步、準確地對齊聲響。還有，除非刻意要做出柔和的演奏，請儘量以鼓棒的肩部敲擊鈸片的邊緣。於第 3、4 小節，在 Hi-Hat 開鈸的拍點也同時踩下大鼓，做出強調反拍的感覺。而開鈸以外時間就讓 Hi-Hat 乖乖緊閉，敲出乾淨分明的聲響吧！

以下再列舉多個相關的樂句範例，試著練習看看吧！

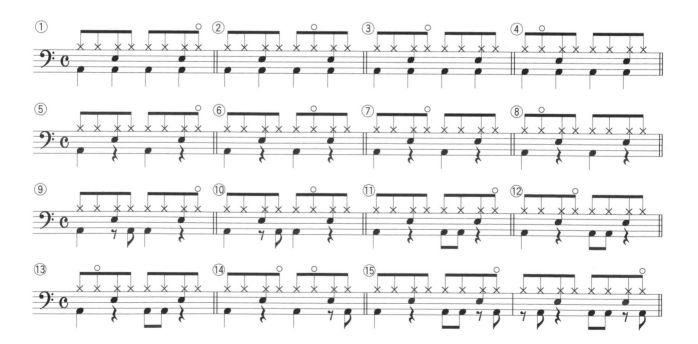

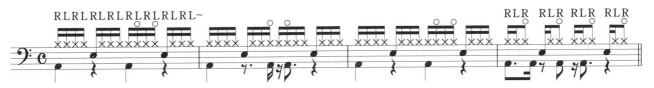

●16-beat 節奏中，於 8 分和 16 分音符的反拍加入 Hi-Hat 開鈸的練習樂句。在此推薦使用 Heel-Up 演奏法踩出 16 分音符的開鈸。♫樂句出現的開鈸，重點在於第二顆音以前都先緊緊保持著合鈸，並只有在最後的 8 分音符才確實做出開鈸的動作。這一題難度較高！不過沒關係，先著手進行各小節的分別練習，熟悉後再合起來一併挑戰就好。

一樣，下方又列舉了幾個同樣的樂句範例，按部就班練習看看吧！

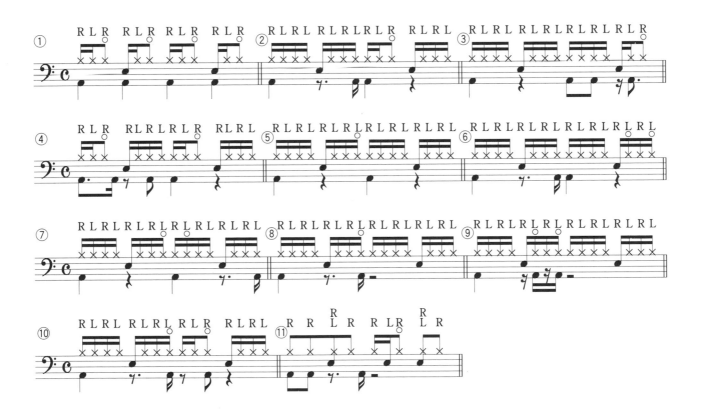

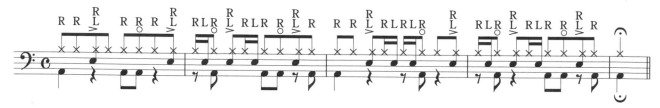

●出現在詹姆士・布朗（James Brown）名曲「Cold Sweat」中的經典節奏樂句。第 1、3 小節 8 分音符反拍的開鈸聲，藉由到了第 4 小節乾脆的閉合動作，能更有效襯托出隨後反拍上拖曳的小鼓聲。

Ride 鈸與 Hi-Hat 開鈸的結合運用 Track 67

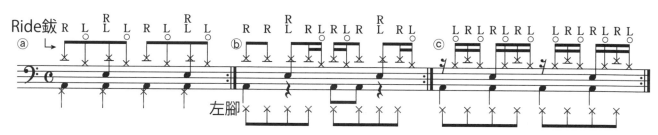

●右手以 Ride 鈸敲擊拍子同時，左手擊出 Hi-Hat 開鈸的練習樂句。試著讓雙手聲音與彼此緊密咬合，進行敲擊吧！

ⓐ　在右手對 Ride 鈸敲出 4 分音符間隔的同時，左手分頭處理小鼓與 8 分音符反拍 Hi-Hat 開鈸的練習樂句。右手也可以敲擊 Ride 的鈸心部件（Ride bell），將別有一番風味。

ⓑ　在右手對 Ride 鈸敲出 8 分音符間隔的同時，左手分頭處理第 2、4 拍小鼓與 16 分音符反拍 Hi-Hat 開鈸的練習樂句。有發現不少鼓手在演奏中，會保持左腳持續踩著 8 分音符節拍嗎？

ⓒ　史帝夫・賈德（Steve Gadd）式的 16-beat 練習。右手來回 Ride 鈸與小鼓、左手則維持 Hi-Hat 鈸敲擊。留意音量平衡控制、讓 Hi-Hat 的開鈸聲不會過於嘈雜，實為致勝關鍵。若想做出連續的反拍開鈸效果，可以左腳踩出持續的 8 分音符試試。

Funk 律動②　　　　　　　　　　　　　　　Track 68 ▶▶

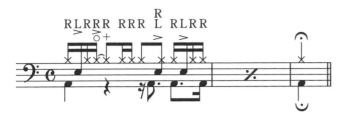

●安迪・紐馬克（Andy Newmark）在所屬樂團「Sly and the Family Stone」使用過的經典樂句。同樣是以右手敲擊 Hi-Hat 鈸、左手敲擊小鼓，但在意想不到之處用上 Hi-Hat 開鈸的 Funk 節奏。

於正拍作出開鈸的練習節奏　　　　　　　Track 69 ▶▶

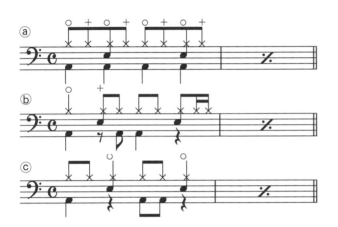

●於正拍作出 Hi-Hat 開鈸的練習節奏。

ⓐ　左腳踩在 8 分音符反拍的練習樂句。

ⓑ　在 4 分音符的開鈸後，做出充分延展的練習樂句。邁向下小節正拍的開鈸敲擊之前，試著對第 4 拍做 16 分音符 Hi-Hat 敲擊送出個推送的 Feel 吧！

ⓒ　以 Hi-Hat 開鈸技巧在第 2、4 拍做出強調的練習樂句。請試著做出粗糙狂野的 Rock 感。這邊首要推薦使用 Heel-Down 演奏法去處理所有的 Hi-Hat 開鈸狀況。

Latin-Rock 風格＆ Samba 節奏　　　　　　Track 70 ▶▶

敲小鼓邊(Closed Rim Shot)

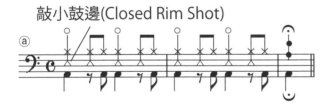

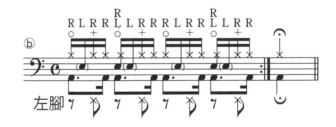

左腳

●於正拍做出開鈸、各帶有Latin-Rock 與 Samba 風格的練習樂句。

ⓐ　於正拍做出開鈸、Latin-Rock 風格的練習樂句。用 Hi-Hat 鈸，試做出類刮葫（一種打擊樂器）聲響般的效果音，密集地敲敲看吧！

ⓑ　於正拍做出開鈸、傑夫・波爾卡羅（Jeff Porcaro）式的 Samba 樂句。一開始先只將 Hi-Hat 部分練習就好，之後再加上 Samba Kick，就能上手駕馭這節奏。

Funk 律動③ Track 71 ▶▶

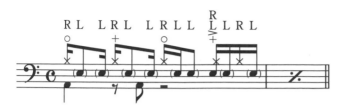

●第 1、3 拍的 4 分音符正拍加上 Hi-Hat 開鈸，並配合左手做出幽靈音（Ghost Note）的練習節奏。是史帝夫·喬丹（Steve Jordan）在其樂團「The 24th Street Band」使用過的經典樂句。

Funk 律動④ Track 72 ▶▶

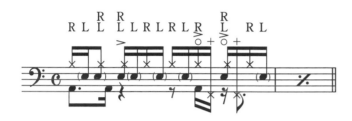

●樂團 Tower of Power 的鼓手大衛·加里巴爾迪（David Garibaldi）在名曲「Squib Cakes」之中用上的經典樂句。在 16 分音符的長度上，作出恰到好處的 Hi-Hat 開鈸。此樂句困難之處在於，第三拍踩踏 Hi-Hat 鈸的左腳必須下在 16 分音符的反拍上。

Latin-Funk 風格節奏 Track 73 ▶▶

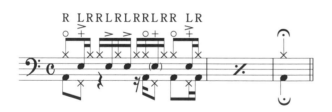

●讓你一秒變傑夫·波爾卡羅（Jeff Porcaro）的 Latin-Funk 風格節奏。分別落在第一、四拍正拍與第三拍 16 分音符反拍上的開鈸，若能做出明顯對比，基本上就贏一半了。

② Foot-Close 演奏法

試著在節奏型態中加入 Foot-Close 技巧進行練習吧！若打算將此技使用在與樂團的合奏中，這裡有你不得不練習的基本款樂句。此外，加上鼓棒敲擊的 Foot-Close 音色，聽起來雖別具「獨特」，卻也是讓你蘊含個人特色，造就魅力之所在。若想為自己的演奏更增豐富情緒表現，就務必練就如上所述「屬於自己」的招式。

| 以 Foot-Close 技巧做出重音 | Track 74 ▶▶ |

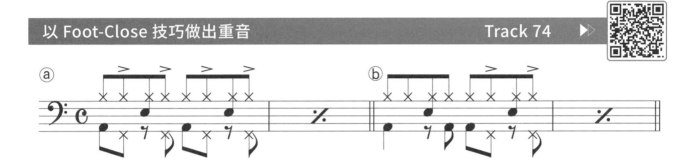

●在右手敲擊 Hi-Hat 鈸的同時，加上 Foot-Close 技巧，以做出重音效果的練習樂句。與「調節手的力道強弱作出重音」相比，有其獨特的微妙差異。記得，要在正確的時間點踩下 Hi-Hat 踏板，才不會使開鈸聲過於嘈雜。

| 3 連音反拍的踩踏節奏 | Track 75 ▶▶ |

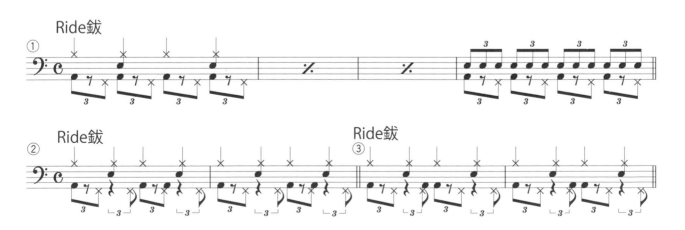

●在 3 連音反拍踩 Hi-Hat 鈸做出 Shuffle 節奏，以形成獨特的 Swing 曲風。僅先就第 4 小節的 3 連音樂句做反覆練習，效果尤佳。

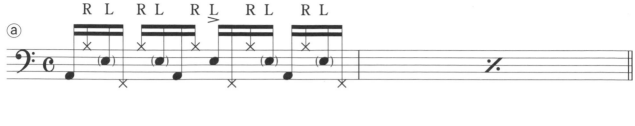

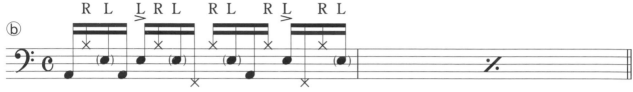

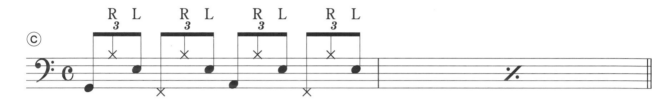

●在線性節奏中融入 Hi-Hat 鈸 Foot-Close 技巧的練習樂句。同樣都是 Hi-hat，鼓棒敲擊與腳踩開合的兩種聲音，卻形成強烈對比、為演奏帶來更豐富的表現。此課題難度較高，建議先從ⓒ開始作為暖身，或許會更快抓到訣竅哦！

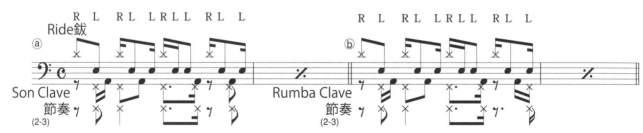

●在戴夫·維克(Dave Weckl)的演奏中你一定聽過、知名 Latin 節奏之一的 Songo 節奏樂句。左腳以 Foot-Close 技巧，將 Latin 曲風的核心拍點(又稱 Clave 節奏)踩在 Hi-Hat 上頭，屬於難度相當高的樂句。覺得困難的話，建議一開始先將手部與腳部的演奏分開、個別進行練習，待兩邊都熟練後，再試著合在一起。

3 Foot-Crash、Foot-open-Close 演奏法

藉由 Foot-Crash 或 Foot-open-Close 演奏法的運用，即使碰上不以雙手敲擊鈸類的｜演奏樂句，也能如願加上鈸的 Crash 聲響。

使用 Foot-Crash 技巧的 Mozambique 節奏　　　　Track 78　▶▶

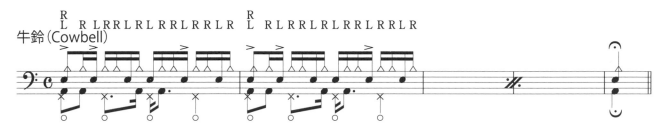

●結合 4 分音符的 Foot-Crash 技巧，將稱為 Mozambique(中文也有翻作莫三比克) 的 Afro-Cuban 曲風節奏演繹出來的練習樂句。自從經過史帝夫·賈德(Steve Gadd)的手，就成為大家寵兒的一個節奏。此處是以右手敲擊牛鈴的示範，不過改敲 Ride 或 Ride 鈸心(Ride Bell) 也是 OK。

在落地鼓的基本節奏進行 Foot-open-Close 踩法　　　Track 79　▶▶

●在左腳以 Foot-open-Close 技巧進行踩踏之際，試著用右手在落地鼓上敲打出上述節奏的另一樂句練習。覺得很難將之組合的話，一開始僅先練習雙腳的動作就好。

跟趾演奏法（Heel and Toe）

在雙大鼓或雙踏的演奏中，有一個能使左腳同時踩下 Hi-Hat 與大鼓踏板、同步發出兩者聲響的絕招。就是將左腳斜斜地放在踏板上，使腳尖與腳跟分別踩在兩個踏板上（同圖①、②）的「跟趾演奏法」。另外，還有一個，將腳放置兩塊踏板之間，使腳的大拇指與小指個別踩在兩個踏板上（同圖③）。

①腳尖踩大鼓踏板、腳跟踩 Hi-Hat 踏板的作法

②腳尖踩 Hi-Hat 踏板、腳跟踩大鼓踏板的作法

③腳置放兩塊踏板中間，進行操作的方法

第八章

過門中的
腳部控制大法

來到第八章，要和各位分享幾個

結合大鼓或 Hi-Hat 技巧的過門樂句。

說實在的，所謂的過門並不需要遵從什麼特定的理論、規則，

對其作法抱持無限大的想像力就對了！

因此，接下來所列舉的過門樂句，僅當是你部分的參考即可，

希望各位可以一點一點地加入自己的創意進行改編，

以生成全新的風貌呈現。

1 8分音符的手腳併用

首先，就從手腳併用的8分音符過門開始試試水溫。

先前在做腳部動作特訓時所學到的手腳併用組合，在此又出現囉！音源所示範的，是每敲擊1小節的基本節奏後即進行過門的演奏。

不過，在實際演練時，請敲滿3小節的基本節奏後在第4小節再加入過門，形成總共4小節為一循環的組合進行練習。

【基本節奏】　　　　　【過門樂句】　　　　　【完美 Ending】

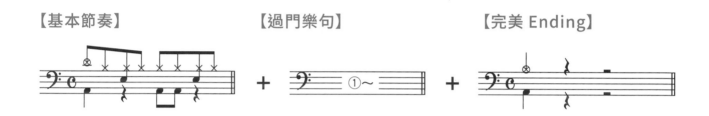

Rock 派的必備招式　　　　　　　　　　　　　　　Track 80 ▶▶

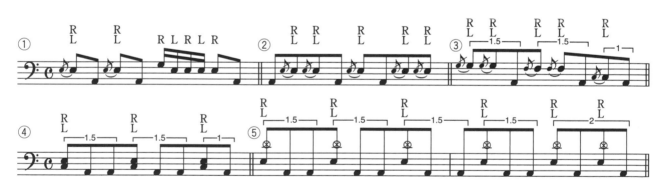

● 沒錯，以上全是 Rock 曲風的慣用過門招式。①是常拿來放在歌曲開頭，當作 Pick-up 過門的基本款。③、④、⑤可看作是用1拍半拍法(1.5 標示處)的過門節奏設計。

2 16 分音符的手腳併用

再來要挑戰的是結合手腳併用的 16 分音符過門。

Track 81 ～ 85 的練習題，都是依譜面最上頭所記、A～L 的基本節奏為原型作應用、改編。開始每一道練習前，先試著讓身體去體察、習慣該節奏的律動，會讓練習更易上手哦！並且，演奏每個過門時都一樣，儘可能維持住 16 分音符特有的流動感吧！

16 分音符的綜合練習①　　　　　　　　　Track 81　▶▶　

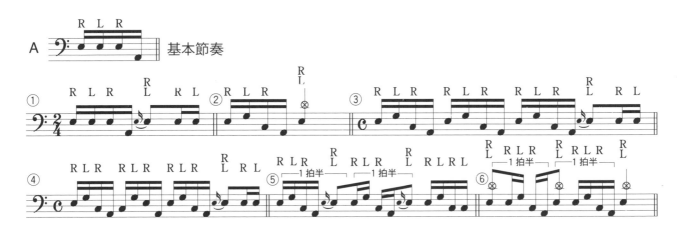

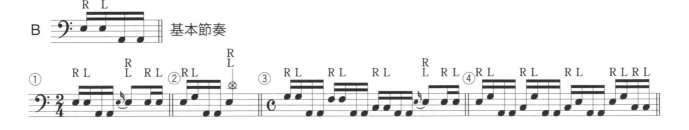

●A 的①、②為 2 拍過門。而將③的第 2 拍在雙手打序不變、僅是改變敲打鼓件，即成為④的樣子了，這也是過門樂句生成的常見手法之一。可以將⑤、⑥解讀為 1 拍半拍法的節奏。1 拍半拍法的過門範例在之後會大量出現，建議以身體動作去記憶它囉！
●B 是使用二連踩的過門節奏。是手腳併用的必備款。也以較快的速度練習看看吧！

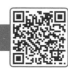

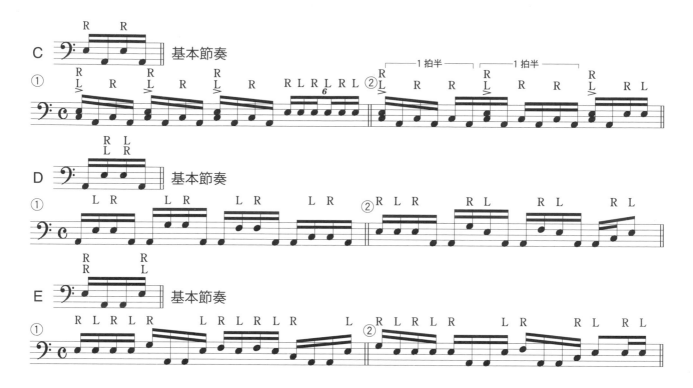

- C是以落地鼓和大鼓製造出雙大鼓效果般的過門樂句。
- 將D拿來當 Samba Kick 節奏的過門也很 OK 喔！
- E是D的相反呈現。以生成高低起伏為演奏目的而設計，獨特的 16 分音符律動。

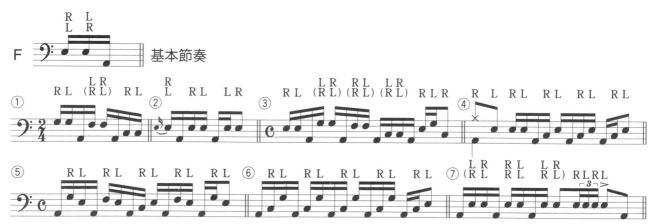

- F是三顆 16 分音符當作一音組，形成 3 音一序列循環的節奏樂句練習。也是手腳併用過門的必備款。當中有不少在重組、加快速度後演奏效果奇佳樂句。

16 分音符的綜合練習④　　　　　　Track 84 ▶▷

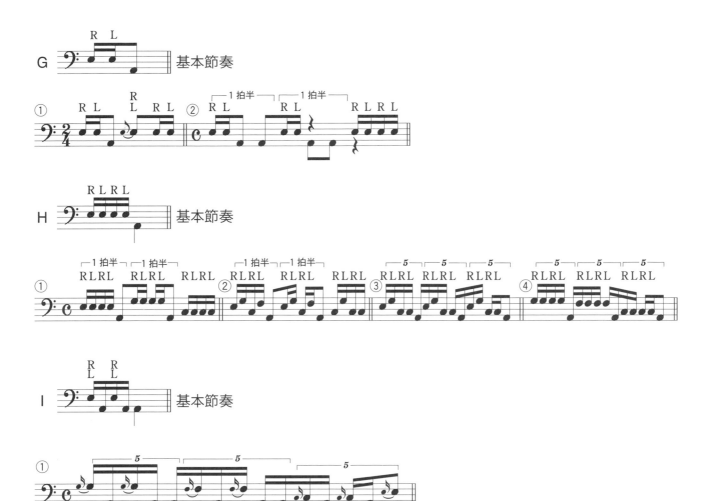

●G是經常使用在 Funk 曲風的過門樂句。

●H的①、②為 1 拍半的循環節奏。③、④是將連續 5 顆 16 分音符當作一音組，5 音一序列循環的節奏樂句。上述設計經常直接被稱作「16 分音符 5 連音」，是技術派鼓手的愛用手法。

●I是將 16 分音符 5 連音再做運用的產物之一。

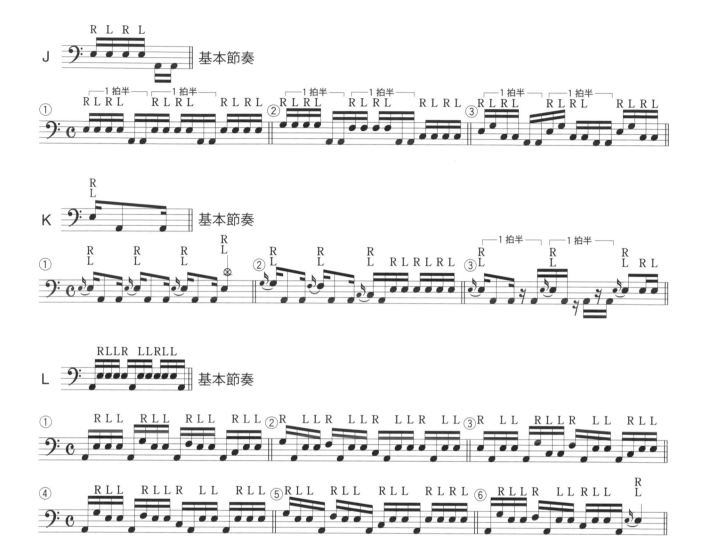

●J的①〜③雖然都是同一組律動架構，但隨著敲打鼓件改變，演奏效果（音色）也跟著不同。常被拿來用於情緒澎湃的場合。

●K是 Flam 打點與大鼓踩踏、Rock 到不行的過門樂句。

●L的①〜⑥是結合了手部雙擊打點的變化型。能夠熟練並達到自由運用的境界的話，是相當撩人的迷人樂句。

3 連音、6 連音的手腳併用

將 3 連音的過門對上 Shuffle 節奏（如譜例Ⓐ）、6 連音的過門對上簡單的 8-beat 節奏（譜例Ⓑ）進行練習吧！6 連音的過門練習和前一節的 16 分音符一樣，是以A～G為基底節奏的應用，當中也有不少是適合拿來在獨奏時候使用。一邊注意手腳的音量平衡，一邊進行練習吧！

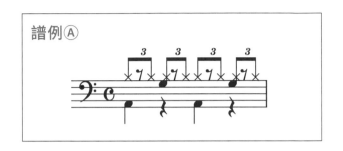

譜例Ⓐ

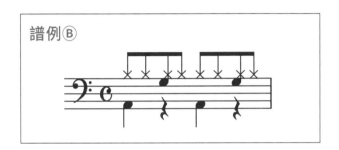

譜例Ⓑ

3 連音的綜合練習　　　　　　　　　　　Track 86　▶▶

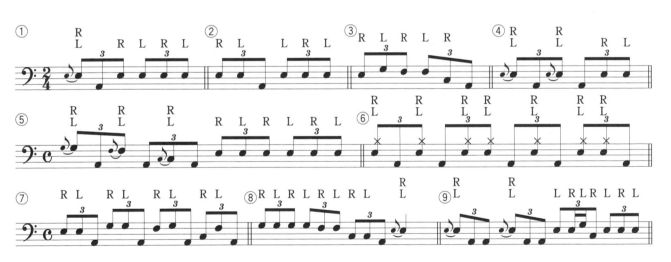

●從基本節奏到過門，能否時時保持流暢 3 連音律動，是演奏的成敗關鍵。對了！像①、②、⑨的練習，要特別注意左右手的手序喔！

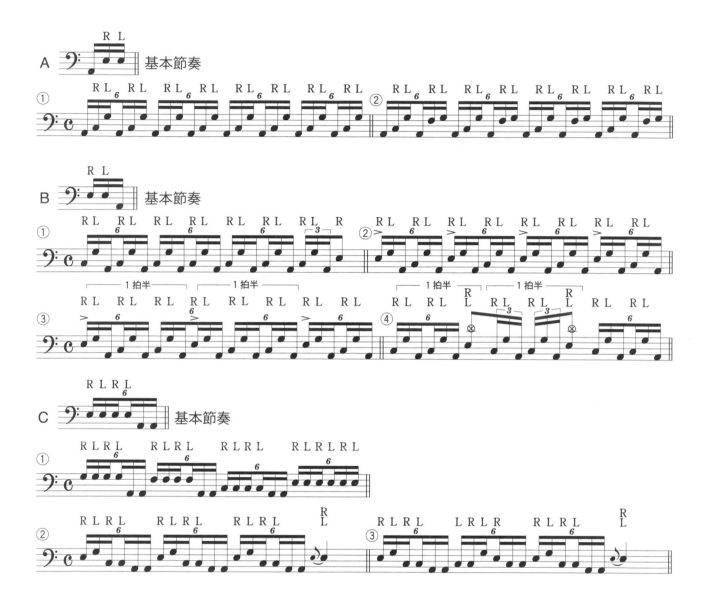

●6 連音的過門練習。大部分的樂句也都可以拿來使用在鼓的獨奏中。一邊注意手腳的音量平衡，一邊練習吧！

A・B 加入 Tom 鼓也好、鈸也好，在練習中隨自己的喜愛隨興地去敲擊不同的鼓件，便能成就各種樣貌的過門樂句產生。這也可說是爵士鼓獨奏養成中最最基本心法。多放點心思在左手與大鼓的配合，享受那份俐落乾脆的感覺吧！

C ③是在第 2 拍改為左手先下，將原節奏手順（由右手開始擊鼓）稍作反轉的樂句練習。

6 連音的綜合練習②

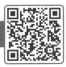

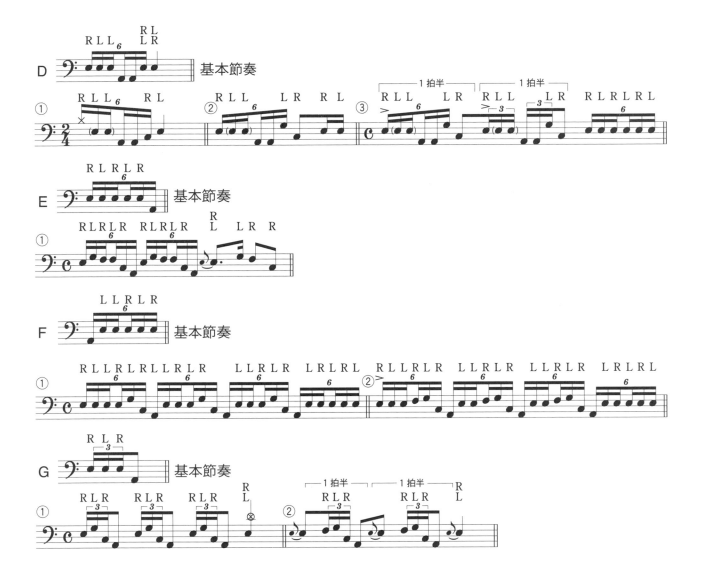

D 受史帝夫·賈德(Steve Gadd)或戴夫·維克(Dave Weckl)等知名鼓手愛用的過門樂句。演奏關鍵在於「做出大鼓的氣勢」。

F 另一個史帝夫·賈德(Steve Gadd)愛用的過門樂句。碰到歌曲斷點、吉他獨奏等情緒高漲處頗為適用。

G Rock 曲風十之八九會用上的過門架構之一。能輕易做到落地鼓與大鼓低音疊加的練習樂句。若想能將每顆音符打得粒粒分明，建議將右手的移動速度練習至飛快。

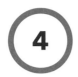

4 其他律動上的手腳併用

接著要介紹的過門樂句，是在手打重音處加上大鼓，使其起到裝飾音般的作用，幫助節奏整體更加氣焰高漲。更進階者，甚至能將之融合 Hi-Hat 開鈸技巧或作出 Jazz 風格等更深更廣的運用。此處的 Jazz 練習樂句，若拿來做為手腳的分解動作練習也頗有幫助。故希望平常不打 Jazz 的人，也能加以勤加挑戰啊！

| 手打重音時加上大鼓踩擊 | Track 89 ▶▷ |

● 在手作出重音變化的節奏上融入踩擊動作的過門樂句。自行隨機變換、更替出各種重音位置，並多加實作練習，效果也挺不錯哦！

① · ②　手打重音的同時也踩踏大鼓，做出強調重音的過門樂句。
③　手打重音的前一拍點先踩踏大鼓，藉以襯托出重音氣勢的過門樂句。
④　重音後迅速踩踏大鼓，另一種襯托出重音氣勢的過門樂句。

| 加入裝飾音的大鼓節奏 | Track 90 ▶▷ |

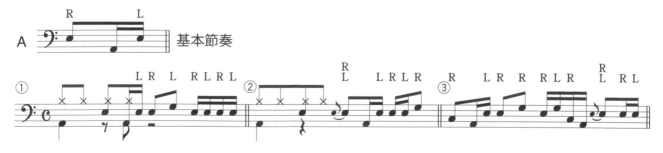

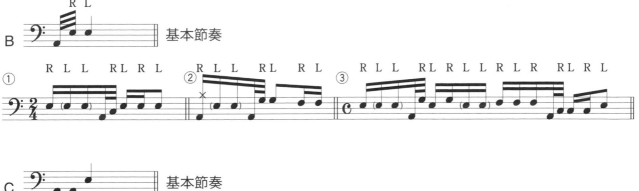

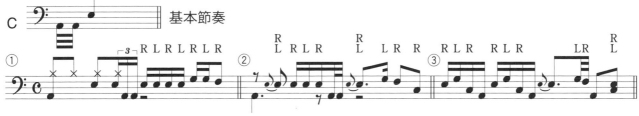

●加上裝飾音般效果的大鼓，形成推送感的過門樂句。

A　以 8 分音符反拍大鼓與手的 16 分音符相互配合，做出推送感的過門樂句。
B　藉由大鼓與手的結合使用，做出俗稱 Drag 技巧的裝飾音打點，營造推送感的過門樂句。此處須注意下個正拍改為左手先下，所以直至熟悉左右手的手順以前，請針對拍點流向多加練習吧！
C　①&②是運用大鼓連擊做出 Drag 般的效果，對樂句予以推送感覺的過門架構。以 Slide 演奏法等方式，儘管霸氣地踩踩看吧！③則是在踩下第四拍大鼓前的瞬間，敲擊 32 分音符的 Tom 鼓，做出裝飾音般效果的示範型。在速度較慢（Slow-Tempo）的民謠曲中也相當好使。

| 融入 32 分音符的過門① | Track 91 ▶▶ |

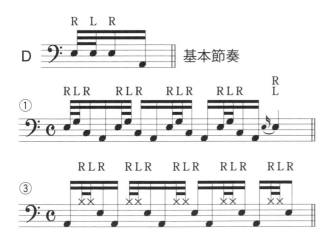

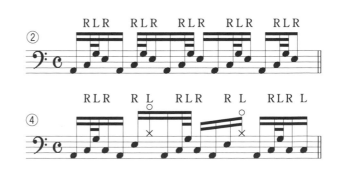

●結合手打 32 分音符與腳踩大鼓的練習樂句。其中也包含幾個基本款，是從 Rock 到 Fusion 等各種曲風都一定用得上的過門樂句。一邊留意大鼓的整體律動、一邊進行敲擊演奏，相信很快就能抓到訣竅。

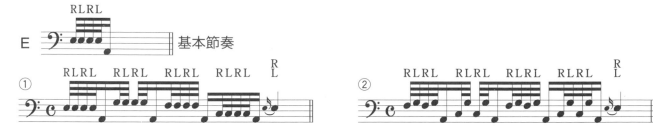

●融合雙手與大鼓的 32 分音符過門樂句。別看它和前一個過門樂句相比，只是手多打了一下，其實用聽的就能明顯感受出兩者的微妙差異。是能一層又一層簡單推疊出氣勢的練習樂句。

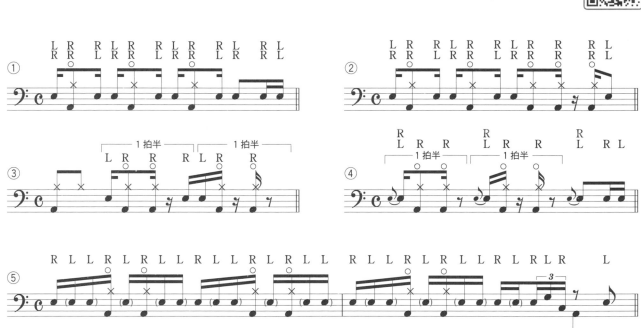

●加入 Hi-Hat 開鈸的過門樂句。雖然是 Funk 曲風的基本款，但其實不分曲風皆可使用。Hi-Hat 鈸的部分，建議以 Heel-Up 技巧進行踩踏，或許更能做出乾淨分明的音色。

加入 Crash 和大鼓的過門　　　　　　　　Track 94　▶▷

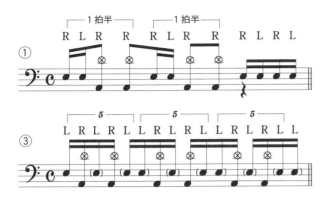

●踩下大鼓同時也敲擊 Crash 鈸，對重音做出強調的過門樂句。改去敲擊中國鈸（China Cymbal）等鈸類部件，更能使整個演奏都澎湃起來哦！

①‧②‧④皆為 1 拍半拍法樂句，③則為 5 連音運用樂句。

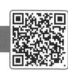

●在鈸的 4-beat 連音當中，加入大鼓或 Hi-Hat 鈸使用的過門樂句。此處的過門樂句，對於沒在打 Jazz 的人來說，也是 4-Way Independence（即四肢分別獨立動作訓練）的極佳訓練素材，非常推薦各位都挑戰看看。而大鼓的部分若以 Open 演奏法去對應，會發現聽起來更有 Jazz 的味道哦！

① 只有大鼓的過門樂句。
② 小鼓＋大鼓的過門樂句。
③・④ 結合小鼓與大鼓、作 1 拍半拍法的過門樂句。
⑤・⑥ 結合小鼓與大鼓、或小鼓與 Hi-Hat 鈸的手腳併用過門樂句。另外，也試著在 P.76 的 (44) ～ P.77 的 (74) 的 3 連音手腳併用樂句上頭做上運用吧！

第九章

為腳部動作
來首練習曲

將第九章作為完美總結，

一同來對這幾道練習曲（Etude）進行挑戰吧！

從腳的演奏、基本節奏型態、到個人獨奏…等各個課題一路走來，

如果課題都能一一克服的話，

相信本章對各位將是小菜一碟。

甚或把各首樂章當是每日的暖身操練，也無不可喔！歡迎多加利用。

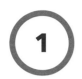

16分音符的大鼓練習曲

把 Hi-Hat 鈸與小鼓維持在一定的節拍上，對大鼓做出五花八門變化的練習曲。

以下範例每一小節內容雖然迭有更替，但實際練習時，可將每小節的內容演好演滿 2 或 4 小節的長度後再進行到次小節上，練習效果將更為顯著。

16-beat 的大鼓練習曲 Track 96 ▶

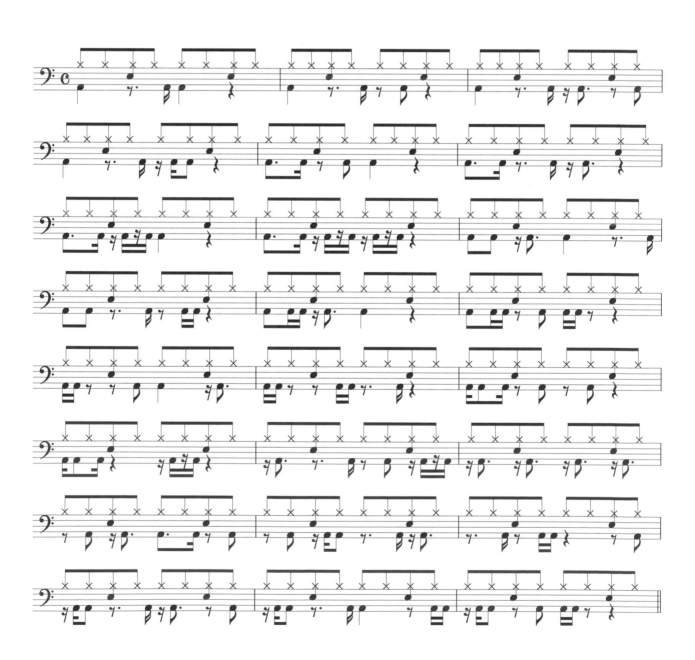

② 雙腳併用的練習曲

經由雙腳的配合，作出只有腳部演奏的練習曲。

首先，以每 4 小節或 8 小節作一個區塊，個別練習後，再試著從頭到尾，完整的演奏吧！練習途中，別忘了隨時留意身體的重心位置。將它拿來當作雙大鼓或雙踏的練習素材也很適合。總之，各種速度都給他催落去就對了。

| 雙腳併用的練習曲 | Track 97 ▶▷ |

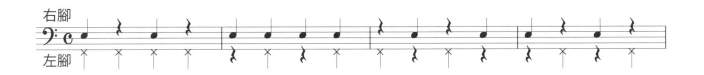

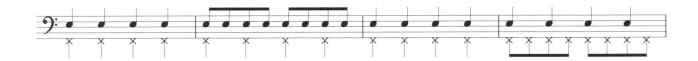

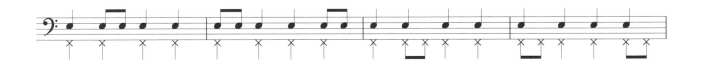

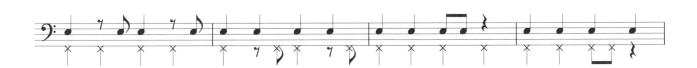

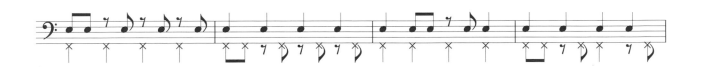

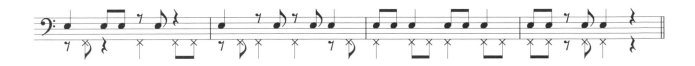

3 手腳併用的練習曲

右手與大鼓同時演奏，並以左手填補前兩者未演奏拍點空隙的練習曲。右手可以敲擊 Hi-Hat、Ride 到 Crash 鈸等鼓件，將各種可能都嘗試看看吧！熟練後再雙手交換、改以左手敲擊鈸類鼓件，也是一套不錯的訓練。

| 手腳併用的練習曲 | Track 98 ▶▶ |

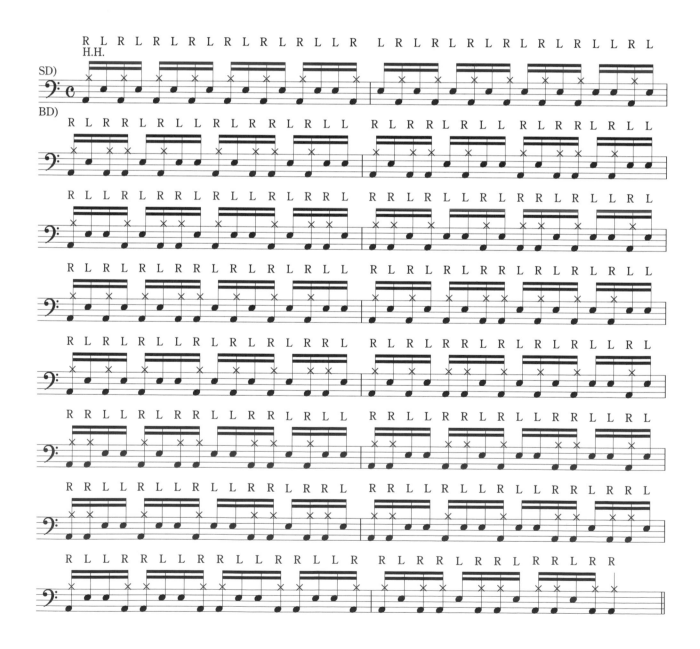

4 Drum Solo 派的過門練習曲

手腳全部加入，以過門作為核心發展而出的獨奏練習曲。這邊也是，先抓取部分出來個別練習，熟悉之後，再合併挑戰吧！

此處雖然已標記了讓各位參考的「過門中的雙腳腳順」建議踩點，但若你以其他的雙腳腳順也能讓演奏流暢地進行，當然是可以的。

| Drum Solo 派的過門練習曲 | Track 99 ▶▷ |

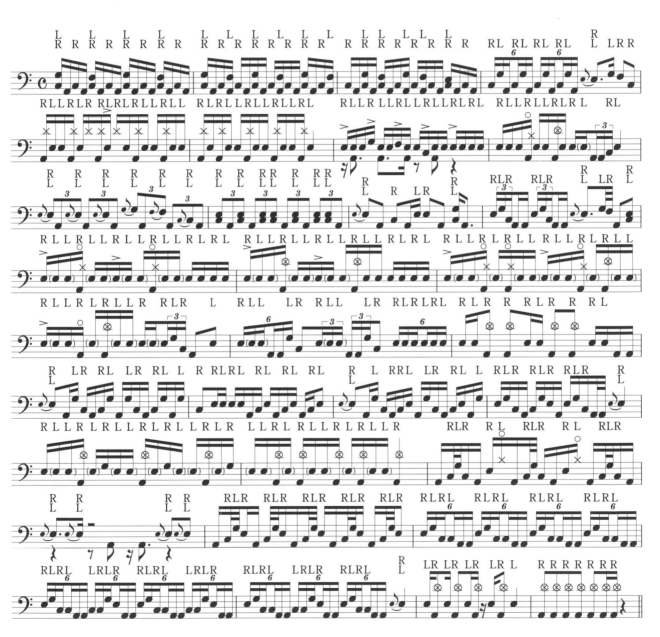

踏板上的生活智慧王

有碰過踏板表面因為太滑，導致踩起來相當吃力的困擾嗎？其實，可以嘗試在腳板貼上封箱膠帶，做個簡易的止滑處理。如此方便又常見的小巧思，也可以拿來作為踏板表面圖案因與自身鞋底摩擦、變平滑導致踩踏不便的情況。不過，對於常用 Slide 踩踏技巧的鼓手來說，也有些人反過來希望踏板表面是越滑越好。像這種情況，雖然佔少數，不過確實有些人會選擇將爽身粉灑在踏板表面、或是把吉他用的指板油、弦油（Finger-ease 等）噴抹在鞋底來創造「滑溜」踏感的事情發生呢！

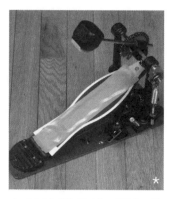

▲封箱膠帶法！選個你中意的布質吧！

原來連鼓椅的三腳走向也有得講究？

調整鼓椅如何配置以利擊鼓時，甚至有些鼓手會講究三腳椅的擺放方向。大致上，以面對大鼓方向來看，三支椅腳的擺放可以分為兩大方式：正三角型與倒三角形（將三支椅角的其中一支擺在前面，屬於正三角形；反之，則是倒三角形）。踩擊大鼓、或是隨著節奏擺動時，總是習慣將身體往前傾的鼓手，我會推薦擺放正三角形。而相反地，習慣將重心往後放的鼓手，可以試試看倒三角形擺法。此外，例如隨著重心轉移，有的人希望椅面順其自然擺動、有的人則希望椅面乖乖聽話、不動如山等。這些因感覺上的需求和演奏法的差異，都會影響你認為三腳鼓椅的理想位置應怎樣擺放喔！

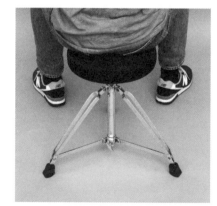

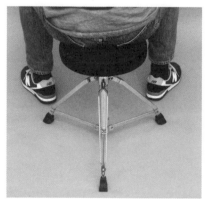

第十章
肌力鍛鍊&伸展

來到最後一章,就來談談對腳部動作頗具幫助的

肌力鍛鍊法、伸展運動及如何暖身吧!

對雙腳、腰來說,疲勞累積久了,

將因此形成重大傷害。

請不要偷懶,在睡前、演奏前後、

或索性與日常訓練結合,老實地履踐本章所提的這些動作吧!

 肌力鍛鍊

爵士鼓的演奏雖然並非純靠蠻力進行，但若要讓演奏的「輕鬆感」提昇，基本的肌力維持還是要有的。

像是，做慢跑或重訓都不錯。不過，這邊還是會以針對提升腳的演奏動作力的肌力鍛鍊方法多做剖析。對了，當中也有不少動作，是要請大家找塊空地以便於模擬踏板動作的地方。

▶▷ 腳踝肌肉力量

將注意力聚焦於腳踝，藉由上下擺動腳跟的動作鍛鍊腳部肌肉力量。分為坐在椅子以及站立進行兩種版本。

這動作當作是正式上場前的暖身也挺合適的。

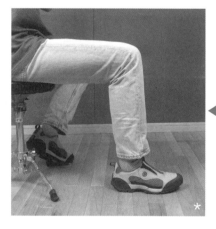 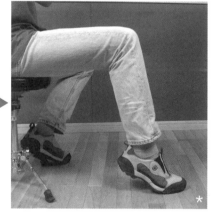

◀坐在椅子上進行的版本，請儘量使腳尖貼平地面，讓腳踝的運動範圍越大越好。此動作和 Heel-Up 演奏法也有幾分神似

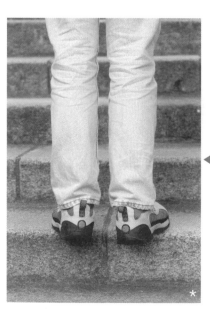 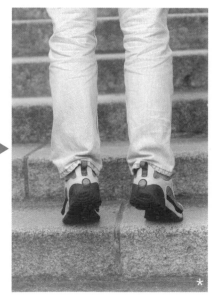

◀站立著進行的版本，如果能多利用樓梯的階差等，將讓練習效果更加事半功倍

▶▷ 小腿肌肉力量

坐在椅子上，從腳底貼平地面的狀態開始，將腳尖向上抬高，再回踩地面的練習動作。

在踩踏的同時，也邊試著使腳踝的動作範圍更擴大吧！

其實也就是 Heel-Down 技巧的演奏動作模擬。

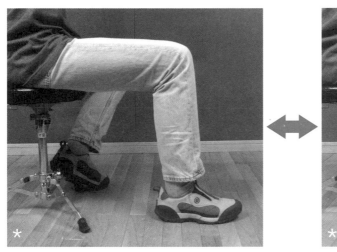
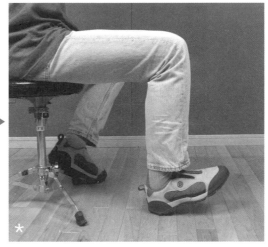

▶▷ 腳趾的抓力

顧名思義，即為腳趾頭來回握緊、鬆開的運動。

會開始此訓練，是因為曾在運動報導上看過「腳底逐漸喪失對地面的抓力，即是雙腳與腰部的初老症狀」的說法。幸不論是否屬實，不過實施後，確實感覺腳底和腳趾更加俐落了。

column7

無彈簧練習法

相傳是丹尼斯·錢伯斯（Dennis Chambers）向傳奇鼓手巴迪·瑞奇（Buddy Rich）習得、而一舉成名的腳部練習法。此訓練法，是將踏板的彈簧拆下，故踩踏時，僅單純靠著大鼓皮反彈鼓槌的力道去達成連擊。

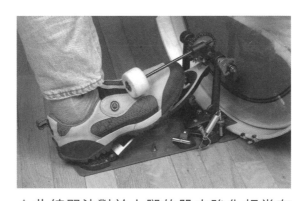

▲此練習法對於小腿的肌肉強化相當有用，因踩下踏板後若不使腳踝立刻歸位，大鼓槌將停在原地不動。不論是對 Heel-Up 或 Heel-Down 技巧，訓練效果皆相當顯著。可見啊！為了加快連擊的速度，勤奮練習還是不可不為的正道啊！

▶▷ 腳踝 · 整隻腳的肌肉力量

1 坐在椅子上，上舉腳跟。維持住此時的大腿姿勢，以腳尖碰觸地面。記得，維持住上半身的平衡相當關鍵。

◀上下擺動的只有腳尖部分，腳踝所在的高度須保持不變

2 融合了小腿肌力鍛鍊的進階版。原始狀態同上，先是坐在椅子上舉起腳跟。可想像為 Down&Up 演奏法的模擬動作。

①腳跟狀態從舉起到放下
②抽離力量，使整個腳底板貼齊地面（此步驟為關鍵！）
③提起腳尖
④放下腳尖以碰觸地面
⑤換舉起腳跟
⑥回到步驟①，重複整套動作

 伸展運動

不僅是作為演奏前的暖身運動，演奏後用以收操拉筋，也可以有效幫助疲勞減輕。

但請務必不得勉強，以有輕輕伸展到（不到痛的程度）的強度就好，小心為上。

總而言之，身體放得越柔軟越好哦！

[前彎]

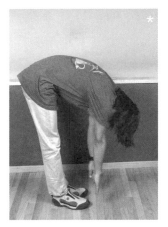

▲以腰或膝蓋內側為中心，進行伸展的運動。小心不要伸展過頭形成反作用力回彈，緩慢進行就好。此舉能幫助預防腰痛

[小腿伸展]

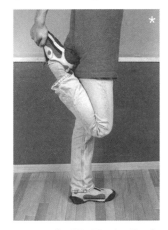

▲以小腿肌肉為中心，一路拉伸至大腿肌肉的運動。因使用 Heel-Down 等技巧而造成小腿肌肉痠痛時，不妨利用此方法拉筋一下

[阿基里斯腱伸展]

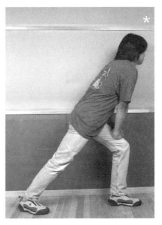

▲各位在學校體育課一定都有做過。此處的拉筋動作也是，注意不要ㄍㄧㄥ過頭造成反彈動作，謹慎伸展到阿基里斯腱與小腿肚的各處肌肉就好

[腰部伸展]

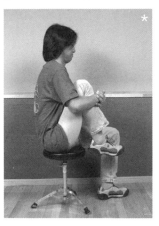

◀雙手前臂環抱大腿使之靠胸，使背肌呈伸展狀態的運動。適合於練鼓空檔、或是雙腳和腰部感到疲勞時進行

[腳踝伸展]

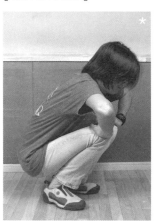

◀提升腳踝柔軟性的伸展運動。前提是腳跟須保持貼齊地面，不隨意離開。將全身重量輪流放在左右腳上，也別具效果

大鼓的聲響調整

●大鼓的聲響調整（前鼓皮的開洞）

大鼓的前鼓皮上頭，大多數都開著一個圓形的洞口。此慣例是自 1970 年代開始，當時的錄音基於緊實、有力的音色需求，開始出現將大鼓前鼓皮開口、以便收音麥克風直接放入大鼓內。雖然洞口的尺寸和位置沒有特定標準，但以直徑 6 ～ 14 吋的大小最為常見。而洞口越大、位置越靠近鼓皮中央，產生的殘響就會越少（可參考圖例）。

雖然像 Jazz 取向等較重視大鼓殘響音色的鼓手們，也有不少人會選擇不在鼓皮上開孔。若是傾向想選大鼓皮開洞的產品，除了能選擇市面上所販售、已開好洞口的或具備相關設計

的現成商品外，也可以自行加工。此時只要借重手邊的大型圓形物品（例如 Tom 鼓），以切割工具將所要的形狀謹慎小心地挖好挖滿，就能達成目的。不過，要自行加工仍有幾點事項需多加留意，例如：加工過程容易被切割口劃傷、或是之後踩大鼓途中該洞口將有破裂的可能等等。因此，加工後，建議還是以砂紙等工具將切割口磨平整點較好哦！

▲殘響最少　▲殘響適中　▲殘響較大

●大鼓的聲響調整（追求厚重與強烈音色的加工秘訣）

如果想製造出更強烈的聲響、或使音色的輪廓更為清晰，可以在鼓槌敲擊到的鼓皮表面貼上「大鼓墊片」等物品。市面販售的大鼓墊片有各式各樣的大小與軟硬度，依自己喜好去選擇就好。除此之外，大鼓墊片的貼附也能幫助增加鼓皮的耐久度。在鼓槌敲擊處改以貼上封箱膠帶等，也能得到類似的效果。不過，若遇到木頭或塑膠製的鼓槌，長期使用下可能會磨損膠帶，致使黏著劑透出表面，那會比較棘手。而若追求又厚又集中的音色，可以選擇在大鼓內放入吸音墊。雖然各大廠牌都有在賣相關的成品，

但也可以用小啞鈴等物品壓著替代。重量的話，約 4 公斤的程度就綽綽有餘囉！

＊ ◀大鼓專用墊片

＊ ◀鼓組消音墊

首先，由衷感謝購買了本書作為練習的各位！本書其實是以 2002 年發行過的版本為雛形，加上更新的解說，並經過內容修訂的再版內容。故，請容許我將當時舊版的「後記」內容轉貼如下。

「玩音樂的人，任誰都是對於自身技術的追求永無滿意的一天。尤其是對鼓手來說，要跨過雙腳技能精通的這面牆，可說是比登天還難啊！我也是，在這次教材的執筆過程中，再次以不同的角度了解到精進腳部動作的困難處。令我感受最深刻的，果然是：『成功沒有捷徑，只有一步一腳印、踏實向前』的道理。也因此，秉此信念，我相信本書必定會成為一本好教材。只要適切地調整學習課題的步調，再將數以百計的範例靈活應用，這樣，要一輩子受用都不是問題呢！在此也希望購買本書的各位，能以合乎自身水平的課題入「腳」，老實地去練功。若能因這本教材幫上各位一『腳』之力，我將感到萬分榮幸。」

執筆寫下上述話語至今，也已過了 15 年以上了，但這份想法依舊不變。對我來說，老樣子地，腳部動作的精通是門博大精深的學問。現在看來，當初的：「成功沒有捷徑，只有一步一腳印、踏實向前」一席話可能太矯情了，但確實付諸時間練習，依然是掌握竅門的最佳途徑。為了成為理想中的腳部演奏達人，且讓我們以同一雙腳，老實地走也好、跑也好，繼續朝著目標邁進吧！

長野 祐亮

完整一冊！鼓踏技巧百科

作者：長野祐亮
翻譯：莊宜蓁

發行人 / 總編輯 / 校訂：簡彙杰
美術：王舒玗
行政：楊壹晴

【發行所】

典絃音樂文化國際事業有限公司
電話：+886-2-2624-2316
傳真：+886-2-2809-1078
Email：office@overtop-music.com
網站：https://overtop-music.com
聯絡地址：新北市淡水區民族路 10-3 號 6 樓
登記地址：台北市金門街 1-2 號 1 樓
登記證：北市建商字第 428927 號
印刷工程：宜享印刷有限公司

【日本 Rittor Music 編輯團隊】

發行人：古森 優
編輯人：松本大輔
編集長：小早川實惠子
責任編輯：內川秀央／石原崇子
設計：石原崇子
攝影：星野俊／關川真佐夫 (*)
鼓演奏／樂句創作：長野祐亮
鼓演奏（Track 7~9,38,40,54）：犬神明

定價：NT$560 元
掛號郵資：NT$80 元 (每本)
郵政劃撥：19471814
戶名：典絃音樂文化國際事業有限公司
出版日期：2024 年 5 月 初版

典絃音樂文化國際事業有限公司　Rhythm&Drums magazine　RittorMusic